힐링아트 만다라

컬러링과 미로

힐링아트 만다라 –컬러링과 미로

초판 1쇄 발행 2019년 7월 20일
지은이 유명금
펴낸이 백상우 펴낸곳 도서출판 아라미
편집 정유나 디자인 이하나 마케팅 성진숙
관리 정수진
주소 서울시 마포구 토정로 192
전화 02-713-3257 팩스 02-6280-3257
E-mail aramy777@naver.com

이 도서의 국립중앙도서관 출판예정도서목록(CIP)은 서지정보유통지원시스템 홈페이지(http://seoii.nl.go.kr)와
국가자료종합목록시스템(http://kolis-net.nl.go.kr)에서 이용하실 수 있습니다. (CIP제어번호 : CIP2019018892)

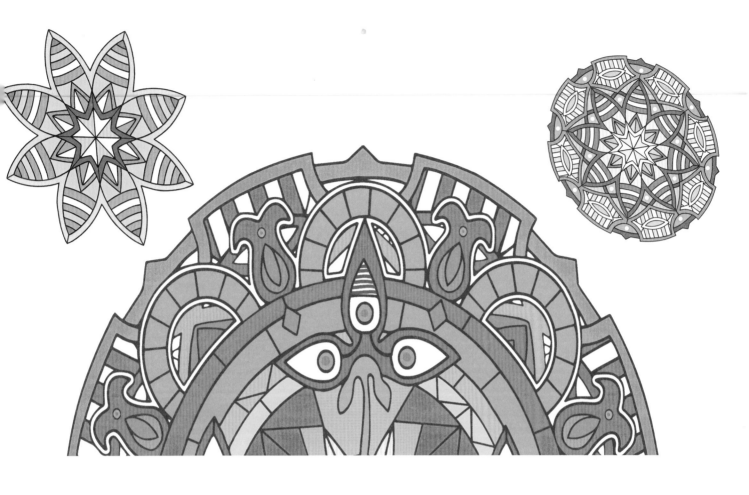

힐링아트 만다라

컬러링과 미로

지은이 유명금

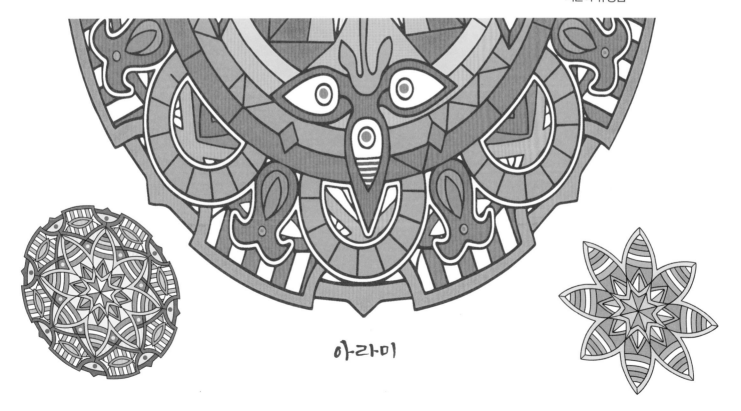

아라미

좌뇌와 우뇌를 동시에 깨우는 컬러링과 미로 책!

너도나도 바쁜 일상을 살아가는 요즘 사람들에게 이른바 '멍 때리는 시간'이 절실히 필요합니다.
멍 때리는 시간이란 겉으로는 멍하니 있는 것 같지만 뇌를 쉬면서 생각을 정리하는 시간입니다.
또한 어떤 활동에 순수하게 몰입하는 시간이기도 합니다.
이 책의 만다라 문양을 색칠하고 미로를 찾는 과정을 통해 스트레스를 떨쳐 보세요.
그뿐 아니라 자아와의 일체감과 평온함을 느끼고, 집중력과 자존감을 키울 수 있습니다.
또한 좌뇌와 우뇌가 활성화되어 스마트 치매가 예방되지요.

이 책에는 꽃, 바다, 동물 등 다양한 주제로 구성된 67개의 만다라가 들어 있습니다.
각 만다라는 얼핏 비슷해 보이지만 발전과 변화를 통해 새로운 모습으로 늘 다시 태어납니다.
이는 끊임없이 순환과 변화를 거듭하는 인간의 삶처럼 드라마틱합니다.
갖가지 아름다운 만다라 문양에 빠져들면 만다라에 흐르는 에너지를 느끼면서
자연스럽게 일상의 근심, 걱정 등을 잊어버리고 편안해집니다.
동시에 호흡이 규칙적인 리듬을 타면서 마음이 차분해지지요.
더불어 복잡하게 얽힌 미로에서 길을 찾아내는 순간 성취감과 함께
스트레스가 일순간에 해소되는 기쁨을 느끼게 됩니다.
미로에서 길을 찾으며 자아를 찾는 내적 여행과 함께
컬러링을 하면서 예술적 감성까지 경험할 수 있는 『힐링아트 만다라 컬러링과 미로』!
이 책을 만나는 독자 여러분도 그 신비롭고 아름다운 경험을 해 보시길 바랍니다.

남기희
(서양화가, 한국미술협회 미술교육위원장)

만다라란?

'만다라'는 불교 그림 중 하나로,
그 안에 종교를 상징하는 것들과 중요히 여기는 이치를 담았습니다.
만다라(mandala)의 뜻은 산스크리트어로 원상(圓相)을 말합니다.
원상이란 중생이 본디부터 갖추고 있는 깨달음의 모습을 상징하기 위하여 그리는 둥근 꼴의 그림입니다.
기본적으로 원과 사각형을 가지고 여러 조합을 통해 만들어 내지요.
티베트에서는 만다라 그림을 그리면서 깨달음을 얻는 수행으로 삼습니다.
색색의 모래로 정교한 만다라 그림을 완성한 후, 모래를 쓸어버려 다시 무(無)로 되돌려 버리지요.
불교 수행의 도구로 사용된 만다라가 요즘에는 명상과 미술치료에 널리 쓰이고 있습니다.
만다라 그림을 집중해서 보거나, 직접 그리고 만들면서 잡념을 없애고
마음의 안정과 평화를 찾는 것이지요.

이렇게 활용하세요!

1. 컬러링

만다라는 좌우가 똑같은 대칭을 이루고 있으며,

원형의 만다라는 상징적으로 우주와 생명, 순환을 의미합니다.

만다라를 색칠하면서 마음의 안정과 예술적 감성을 동시에 키울 수 있습니다.

색칠할 재료는 물감이든, 색연필이든, 마커 펜이든 상관없습니다.

또한 모든 면을 다 칠하지 않아도 됩니다. 나만의 스타일로 만다라 그림을 완성해 보세요.

2. 미로

복잡하게 얽힌 만다라 그림 속 미로를 찾아보세요. ★에서 출발해 ▼로 나오면 됩니다.

미로를 찾는 데 집중하다 보면, 일상의 잡념과 근심이 자연스럽게 사라집니다.

3. 건강한 두뇌를 위한 Tip

우리 주변 대부분의 기기들이 디지털화되면서 젊은 사람들에게도

디지털 치매 증상이 나타나고 있습니다.

건강한 두뇌를 위한 Tip에 소개된 내용을 하나하나 실천해 보세요.

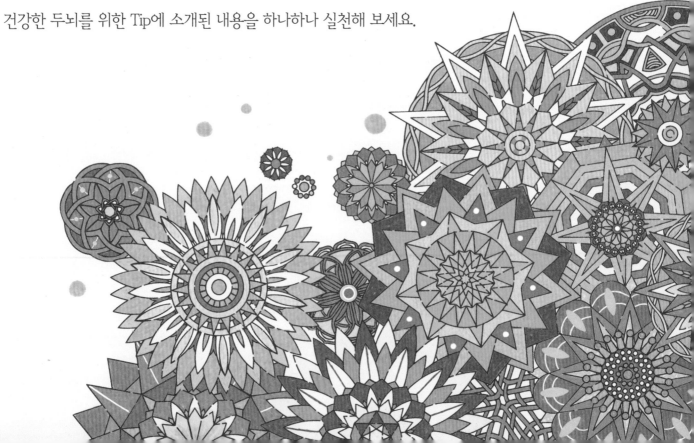

마음을 안정시키고, 집중력을 높이기 위하여
취미로 만다라를 그리고 색칠했습니다.
기운이 없을 땐 안쪽에서 바깥쪽으로,
너무 산만한 날에는 바깥쪽에서 안쪽으로 색을 칠하며
에너지가 자연스럽게 흐르도록 하니
어느새 마음의 안정과 활력이 생겼습니다.
이런 제 경험을 토대로 다양한 만다라 도안을 만들어
꽃과 물고기, 동물들을 함께 어우러지게 했습니다.
그리고 장소에 구애받지 않고 집중력 있게
나만의 시간을 즐길 수 있는 미로찾기를 곁들였지요.
미로찾기와 색칠을 동시에 하며
복잡한 일상과 스트레스로부터 벗어나 보세요.

－유명금

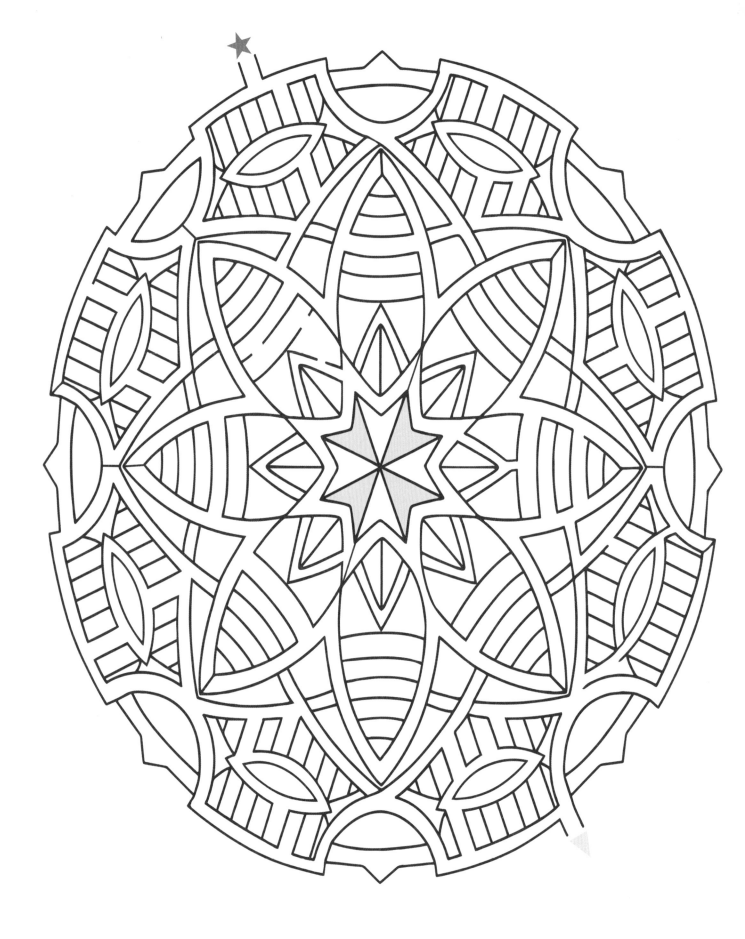

건강한 두뇌를 위한 Tip!
날마다 7시간 이상 충분히 자요.

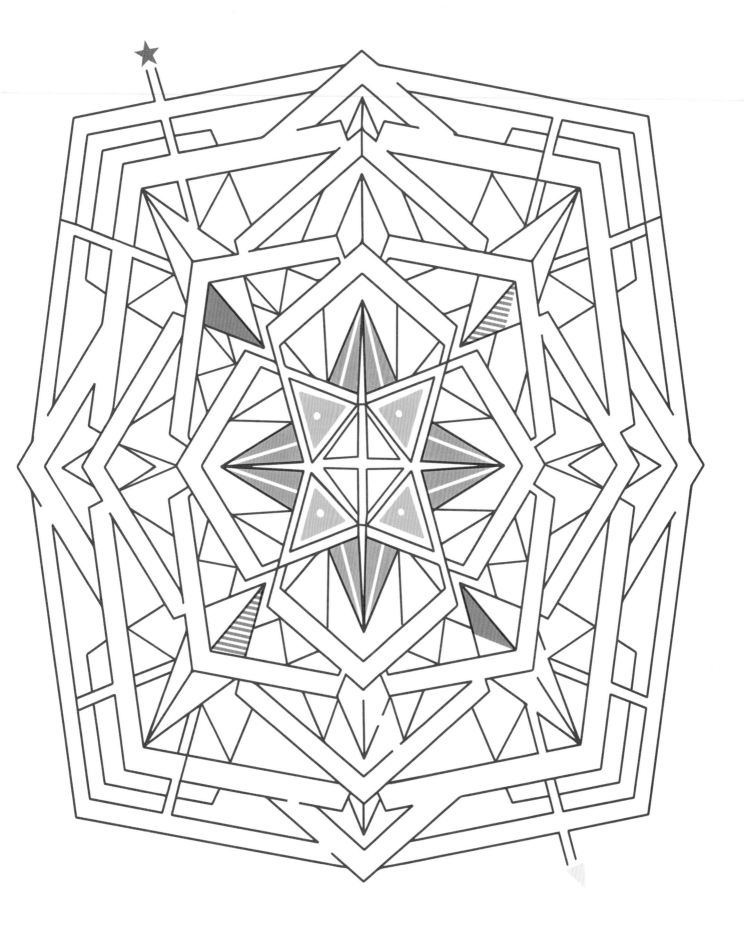

건강한 두뇌를 위한 Tip!
항산화 성분이 풍부한 과일과 채소를 먹어요.

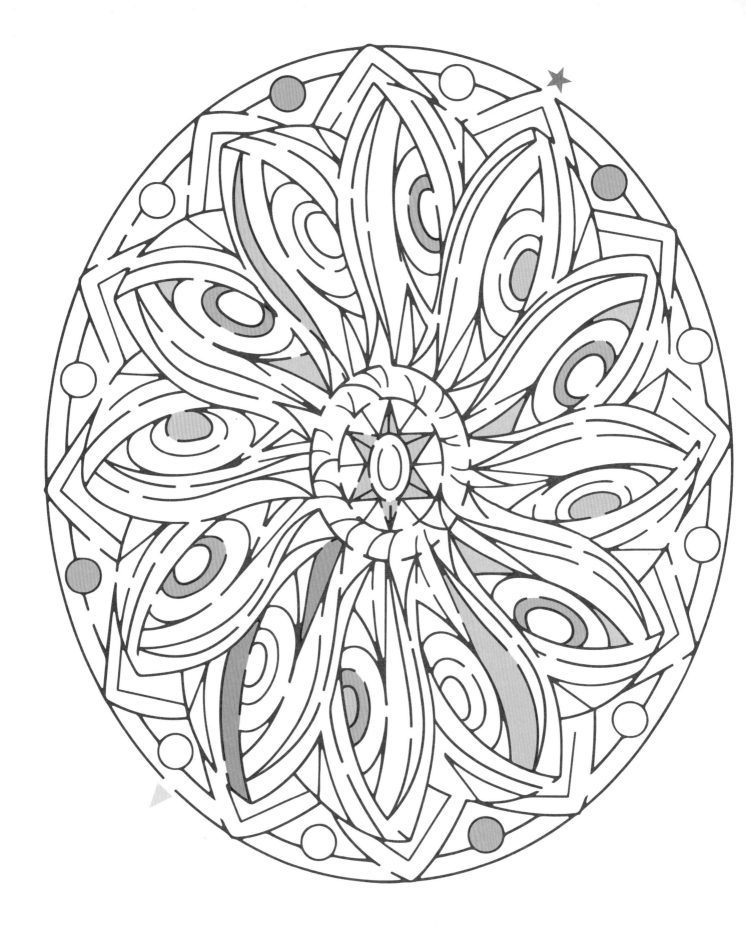

건강한 두뇌를 위한 Tip!
담배를 피우지 않아요.

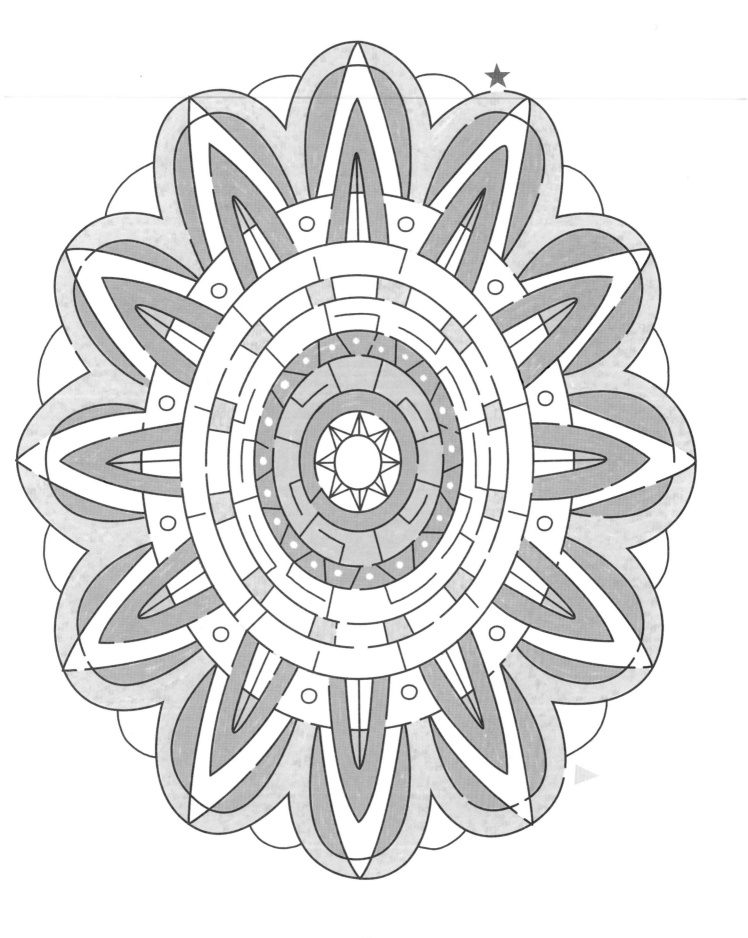

건강한 두뇌를 위한 Tip!
나를 지지해 주고 즐겁게 시간을 보낼 수 있는 친구와 가족을 만나요.

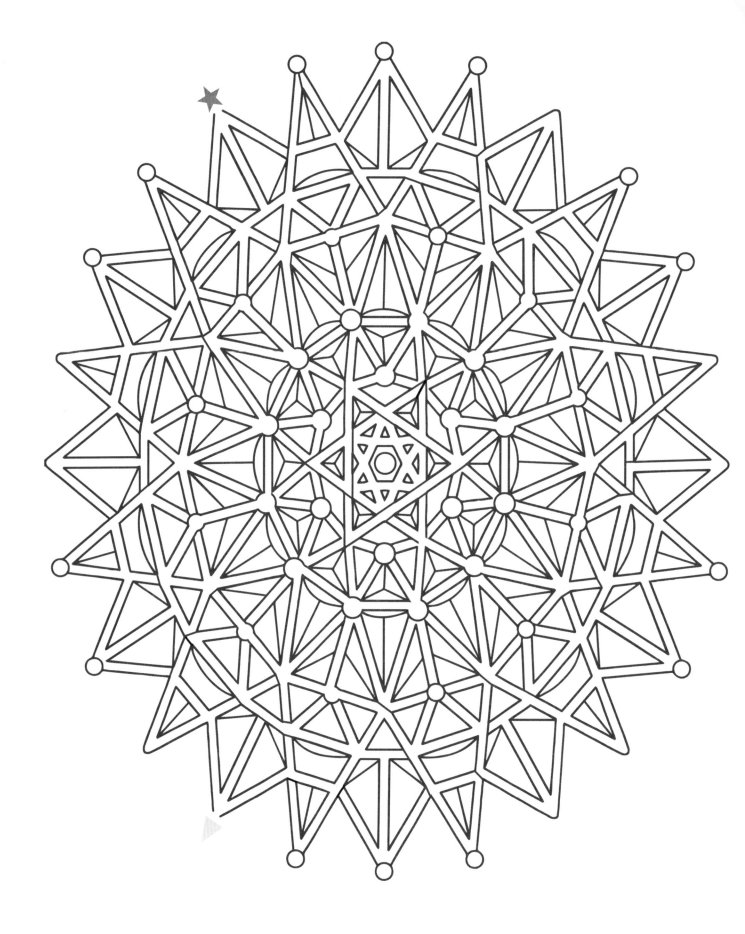

건강한 두뇌를 위한 Tip!
혈압과 체중을 관리해요.

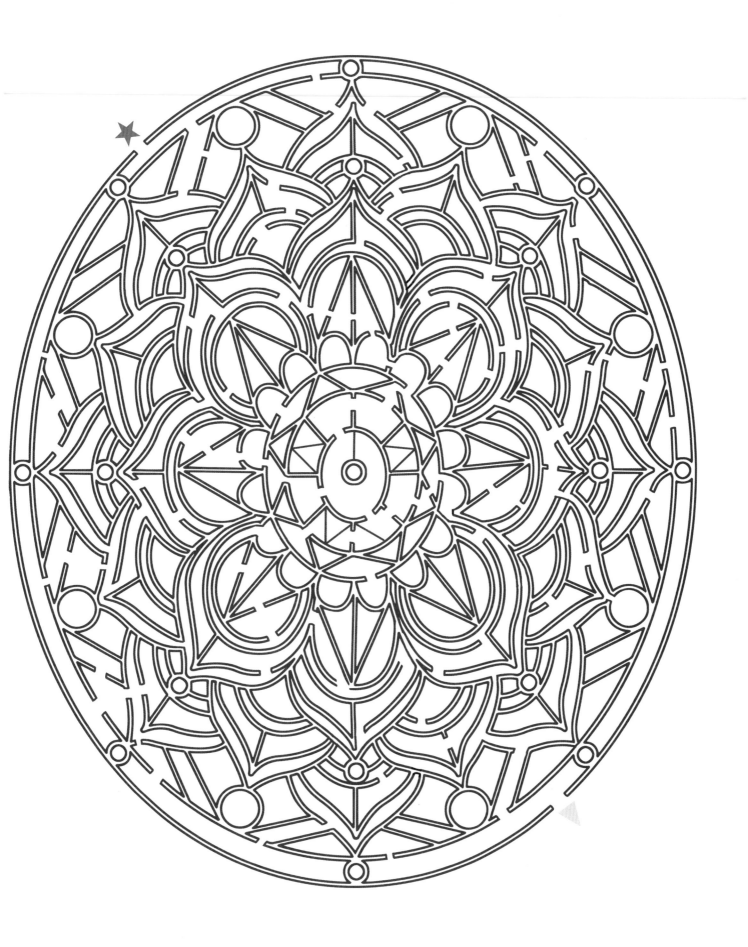

건강한 두뇌를 위한 Tip!
느긋하고 낙관적인 마음을 가져요.

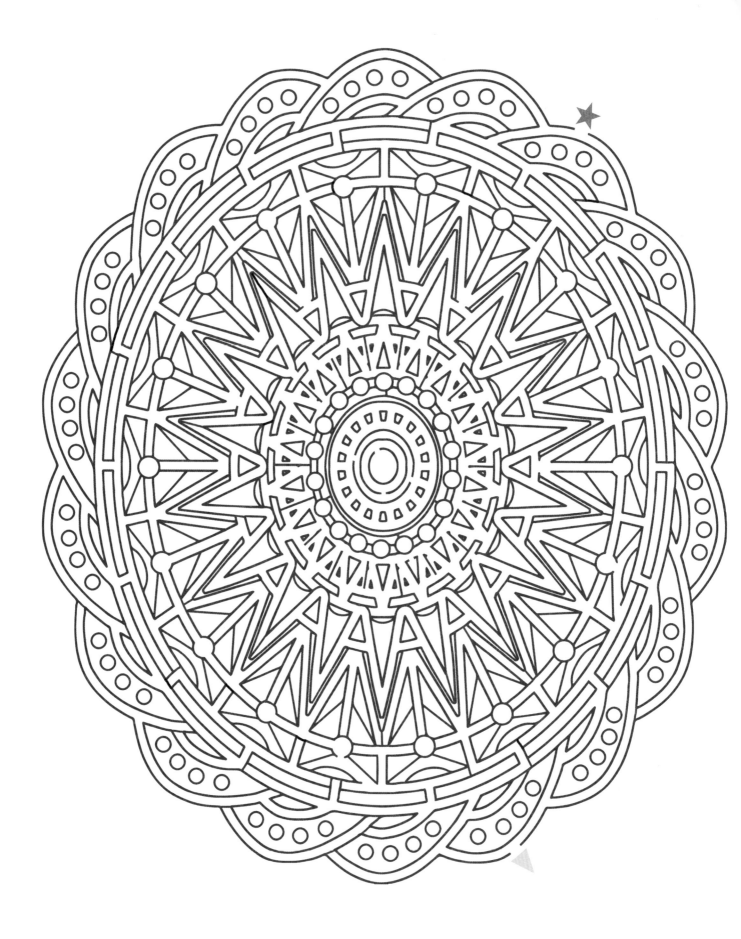

건강한 두뇌를 위한 Tip!
웃음은 뇌를 자극해요. 자주 웃고 늘 긍정적으로 생각해요.

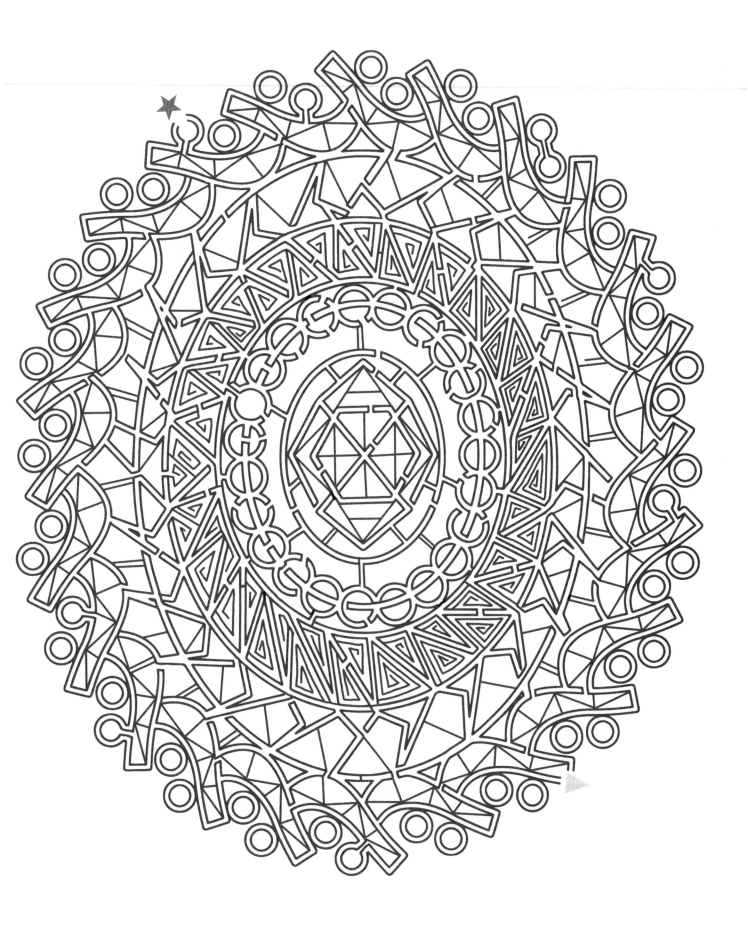

건강한 두뇌를 위한 Tip!
도전을 두려워하지 마세요. 두뇌는 새로운 자극을 좋아해요.

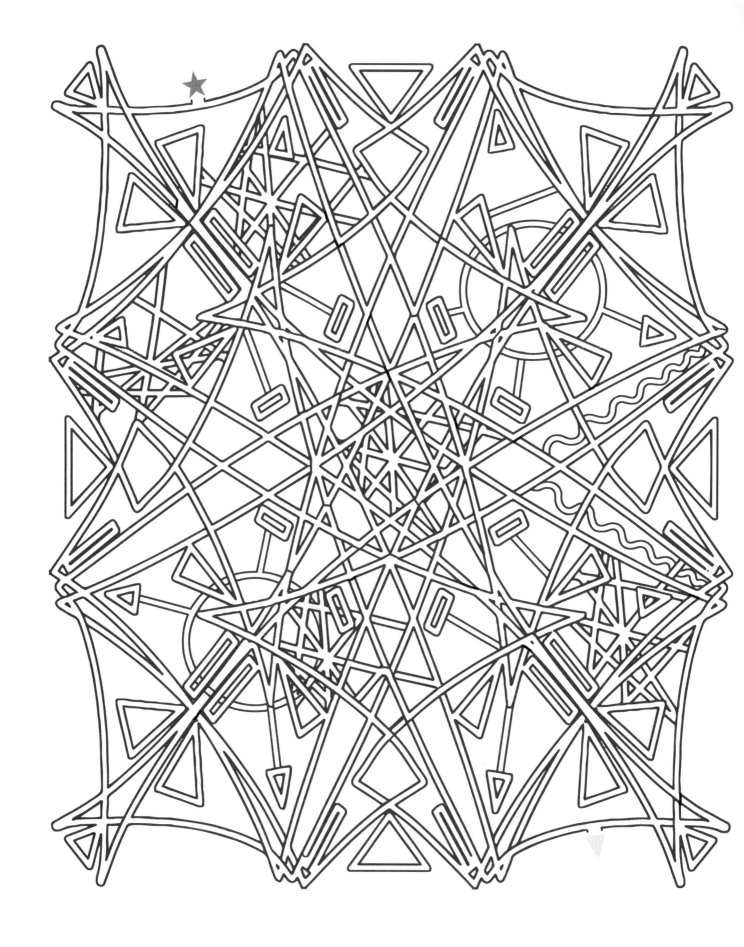

건강한 두뇌를 위한 Tip!
주변에서 보고 듣는 모든 것에 관심과 호기심을 가져요.

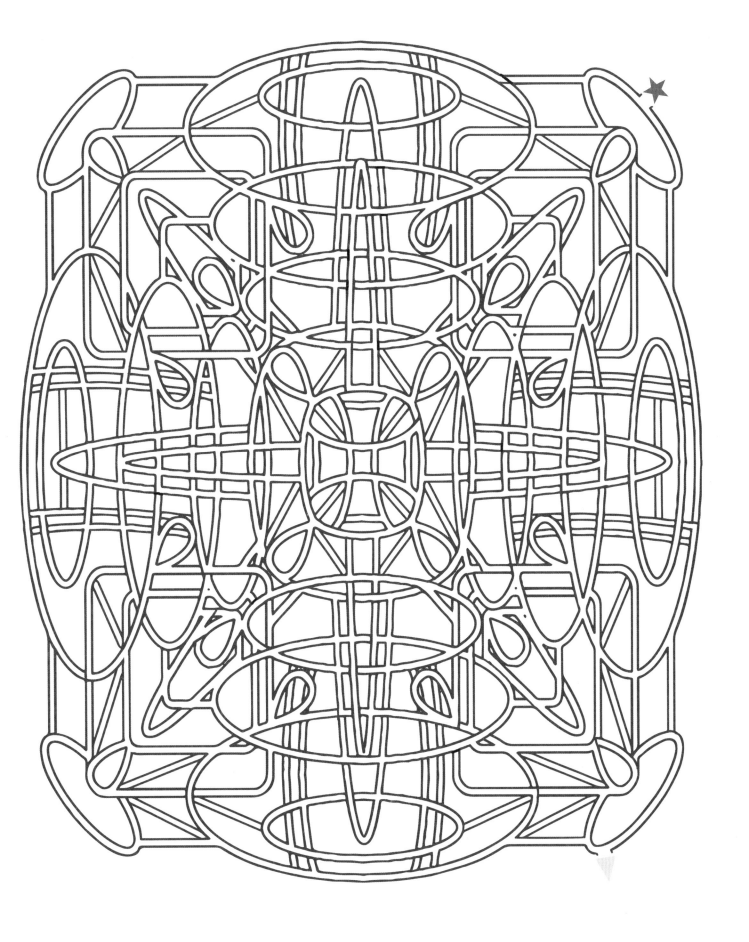

건강한 두뇌를 위한 Tip!
상상을 해요. 마음속으로 여러 가지를 그려 보는 활동은 뇌를 활발하게 해요.

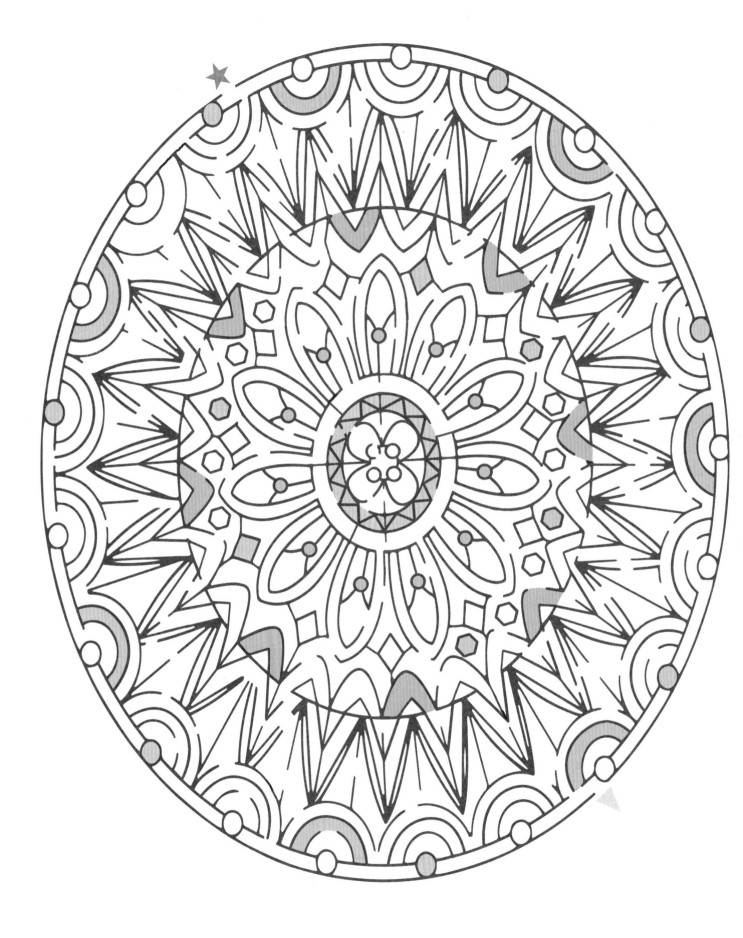

건강한 두뇌를 위한 Tip!
어떤 이미지를 머릿속에 떠올려 보세요. 되풀이하면 기억력이 좋아져요.

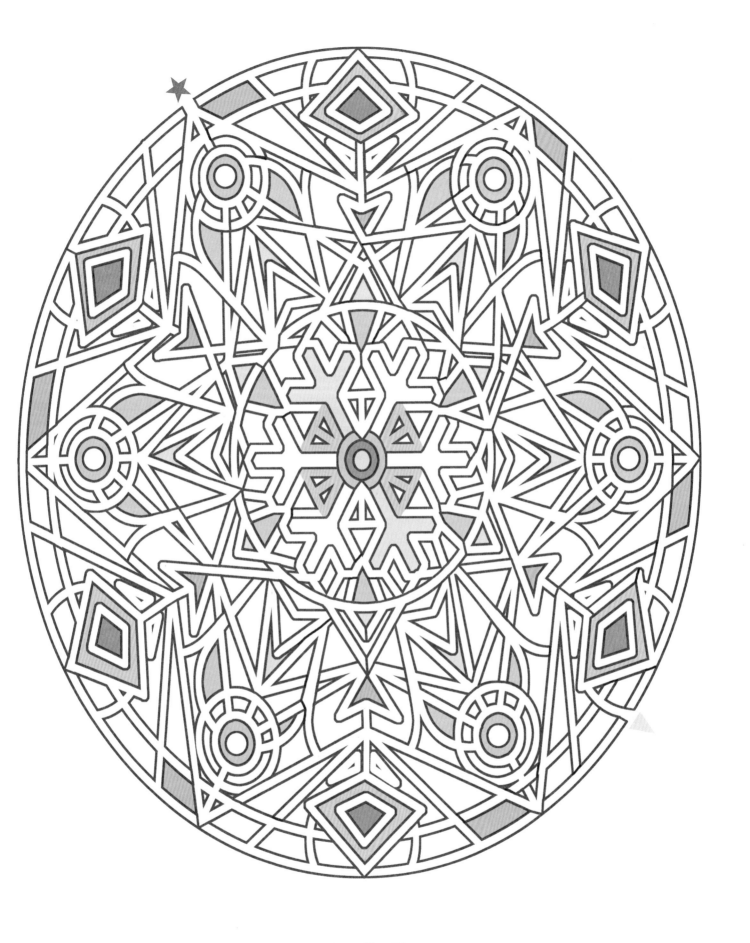

건강한 두뇌를 위한 Tip!
스마트폰에 저장된 번호를 이용하지 말고 직접 전화번호를 외워서 눌러요.

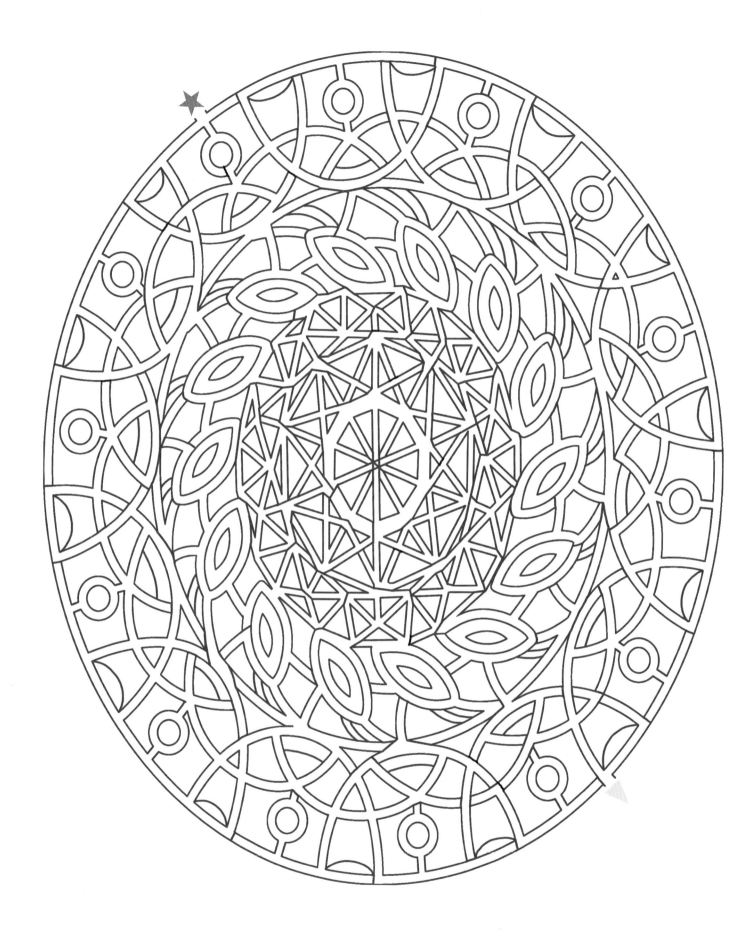

건강한 두뇌를 위한 Tip!
육류보다는 과일이나 채소를 많이 먹어요.

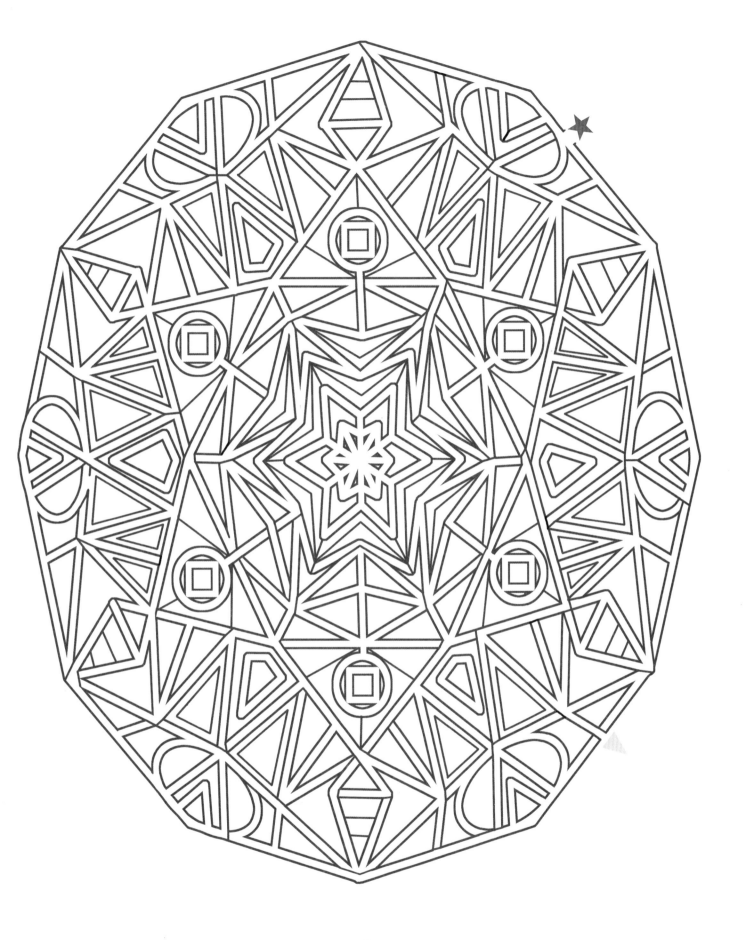

건강한 두뇌를 위한 Tip!
오른손잡이는 왼손으로, 왼손잡이는 오른손으로 글씨를 써 보세요.

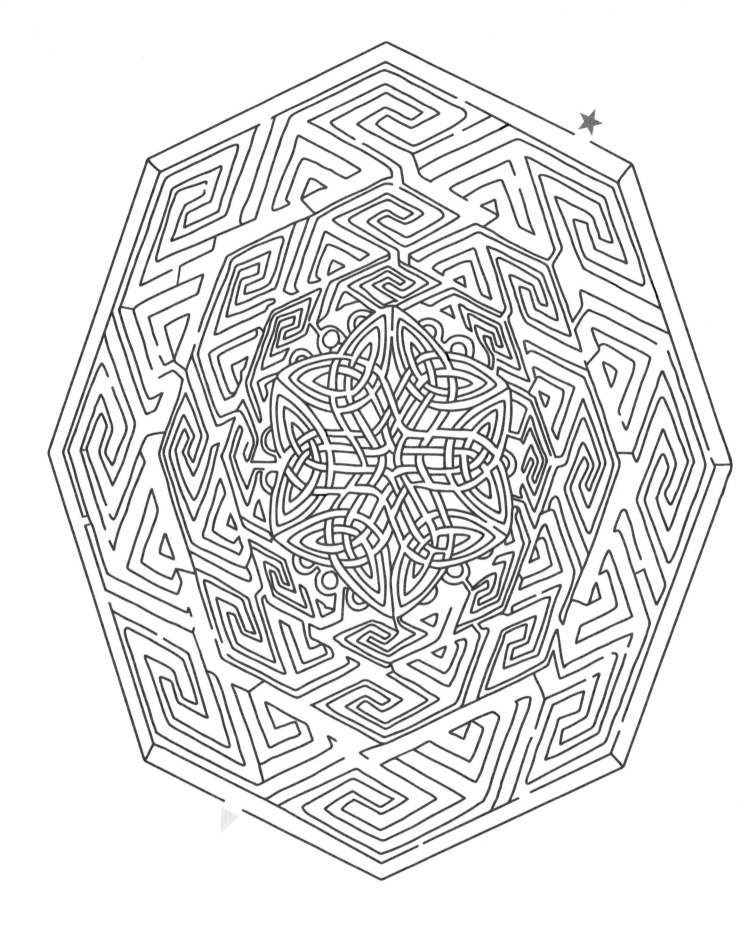

건강한 두뇌를 위한 Tip!
독서, 암기, 계산 등 두뇌를 쓰는 활동을 꾸준히 해요.

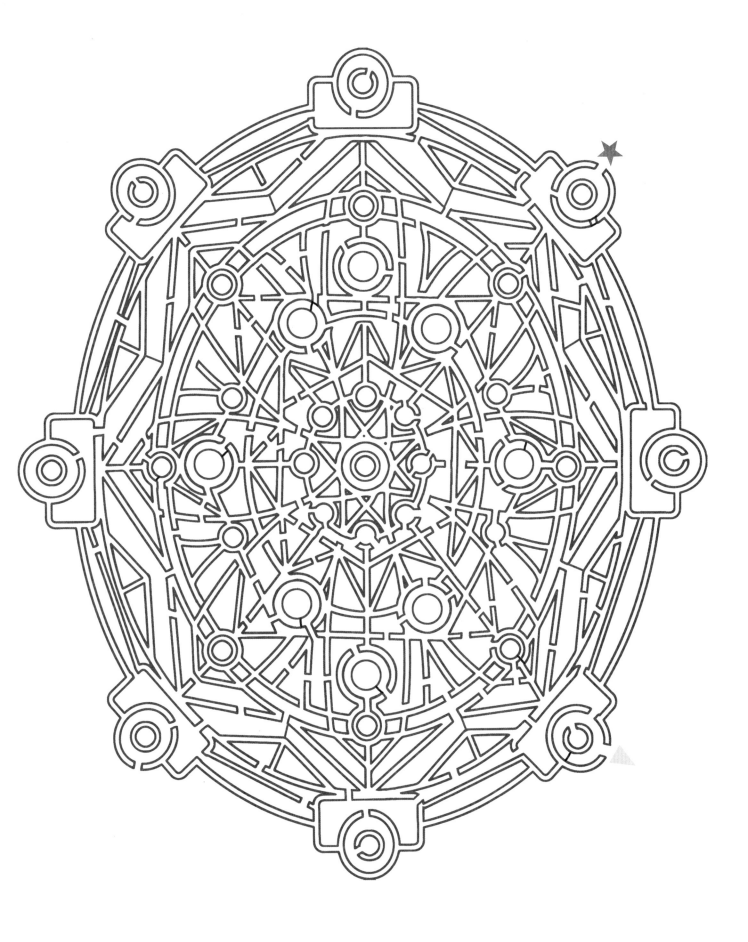

건강한 두뇌를 위한 Tip!
저녁마다 혹은 주말마다 그동안 있었던 일을 기록해 보세요.

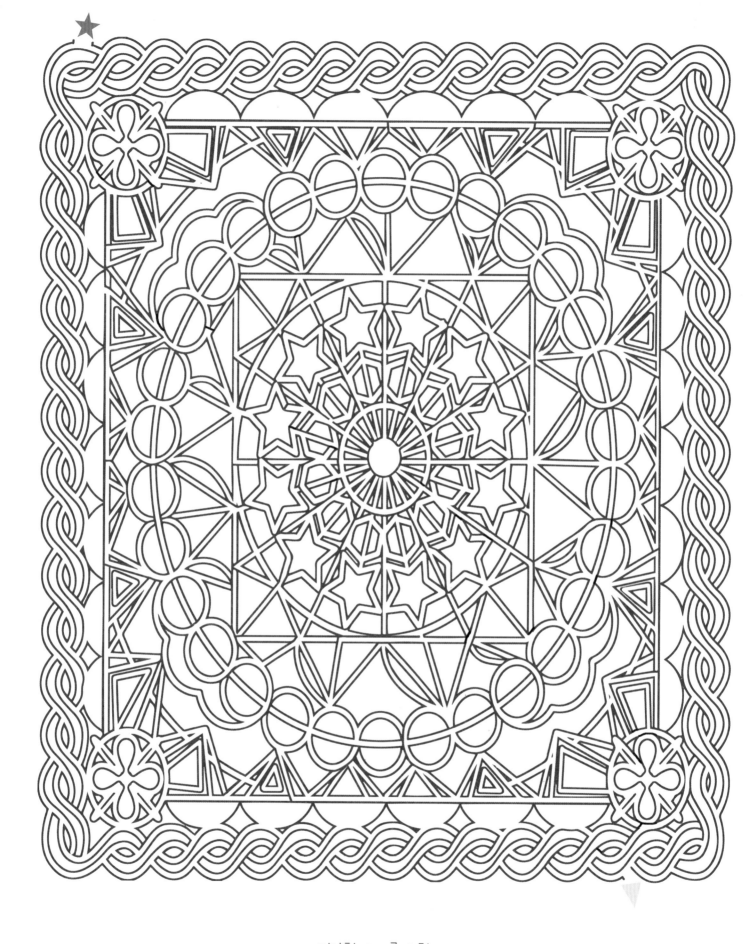

건강한 두뇌를 위한 Tip!
눈을 감고 고요하게 명상을 해요.

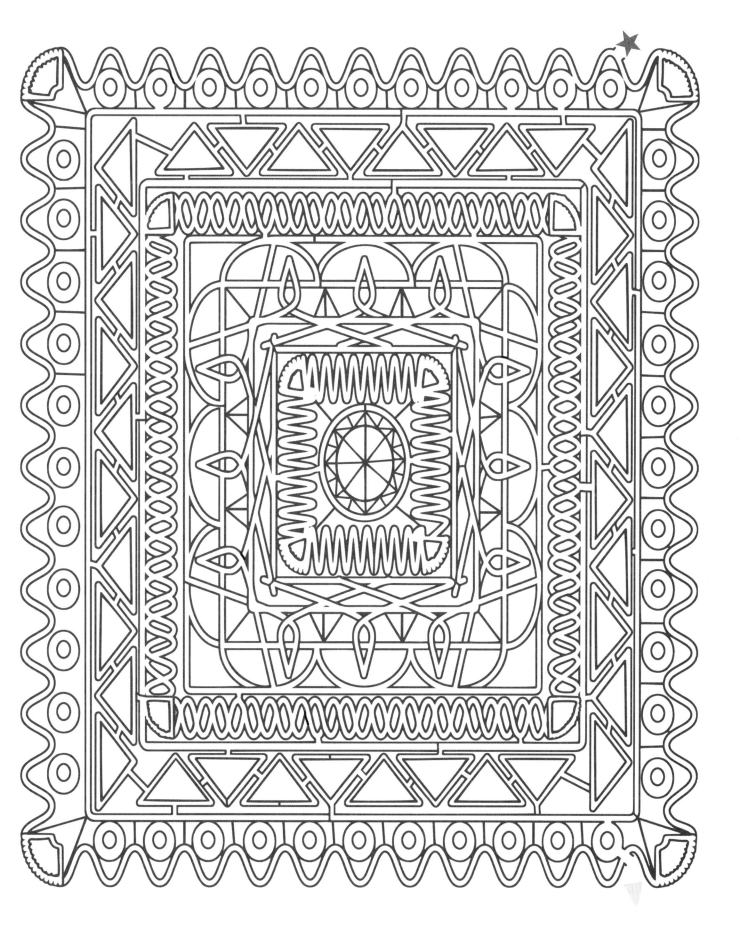

건강한 두뇌를 위한 Tip!
당분이 적은 음식을 먹어요.

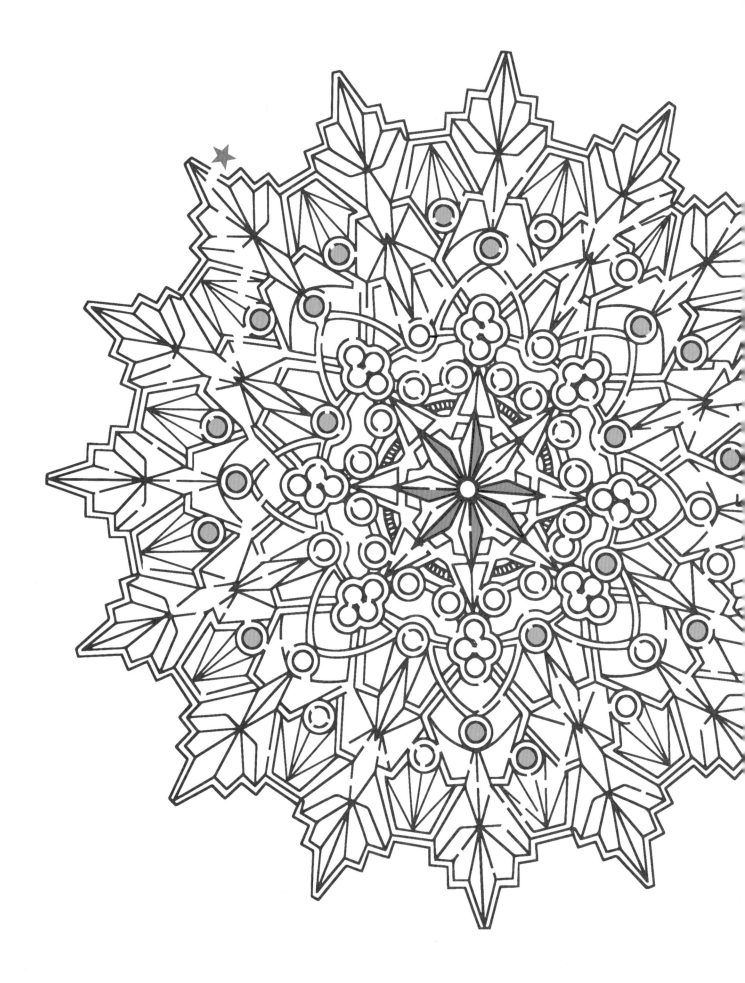

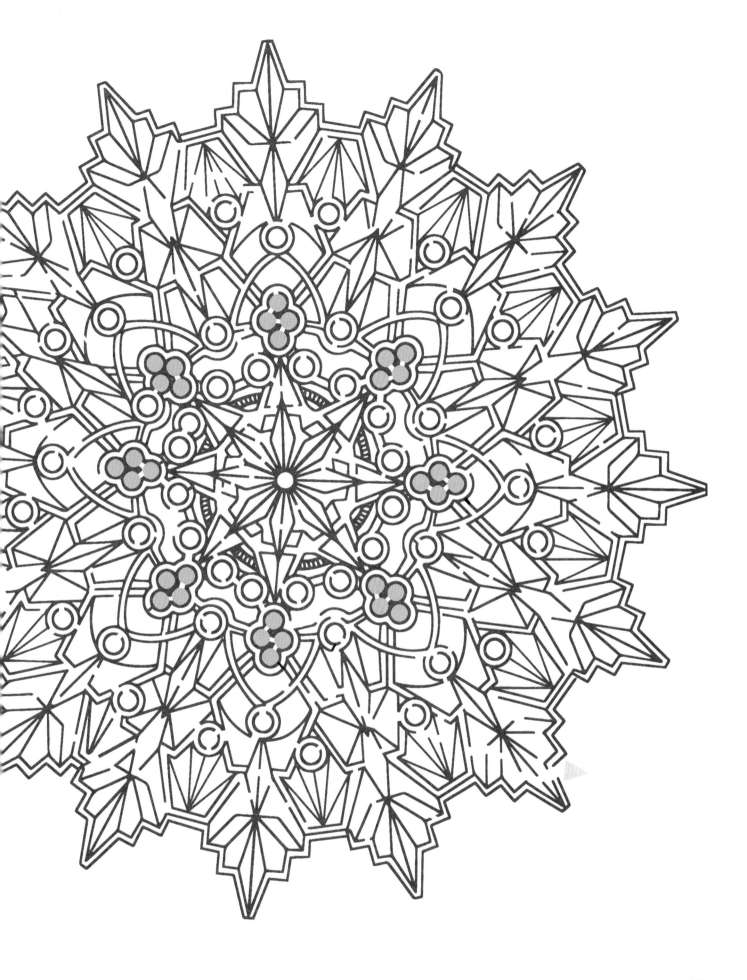

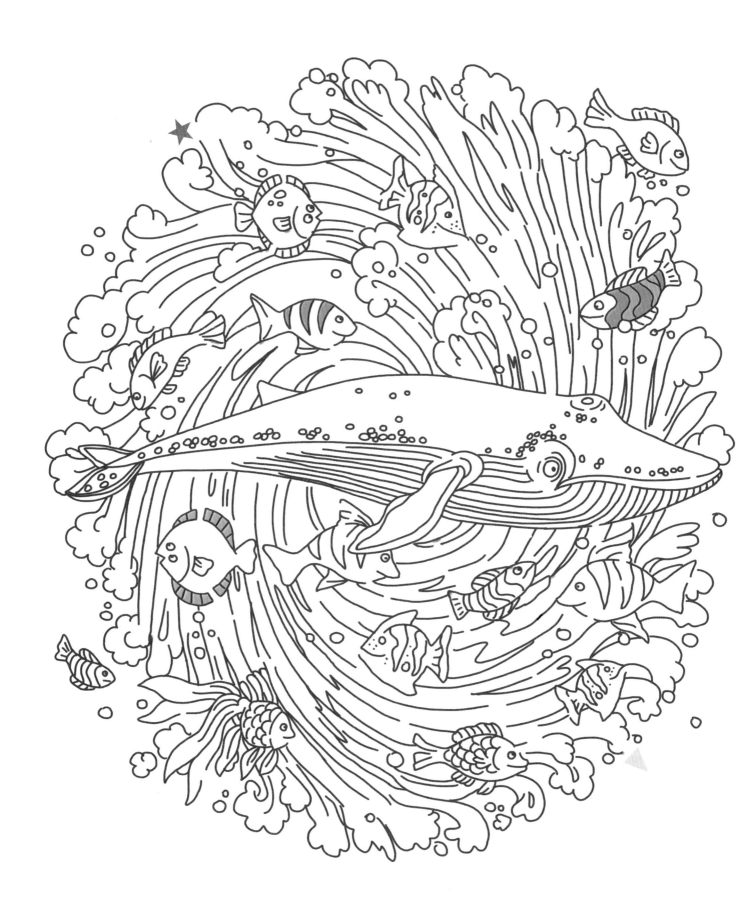

건강한 두뇌를 위한 Tip!
필수 지방산이 풍부한 생선을 먹어요.

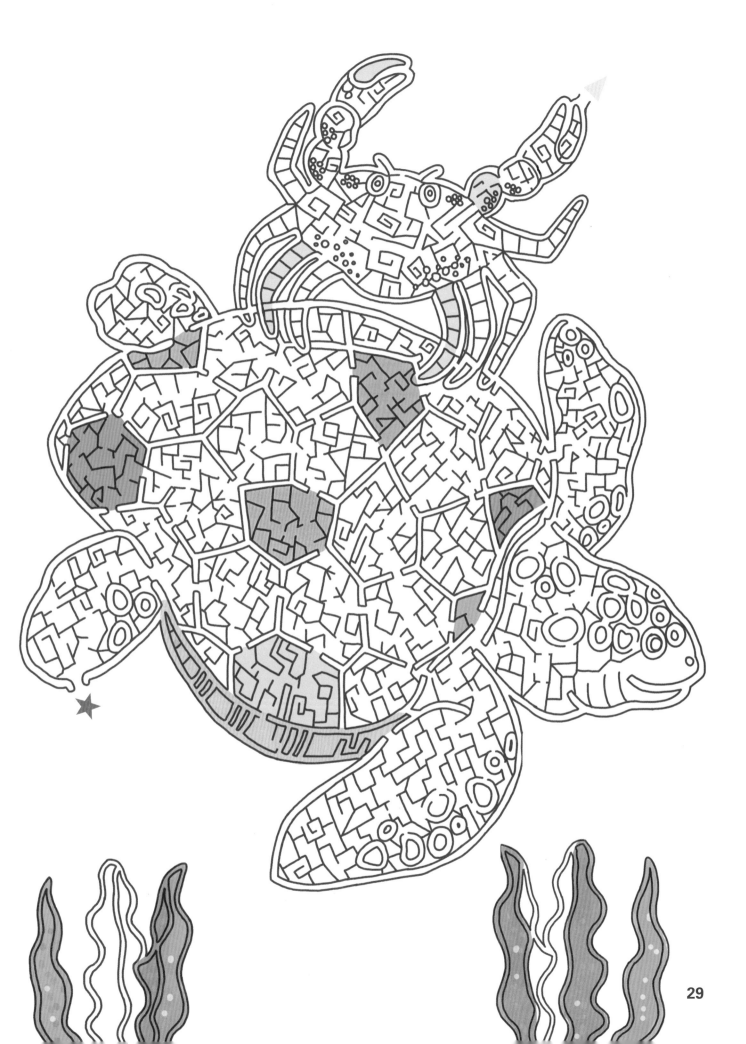

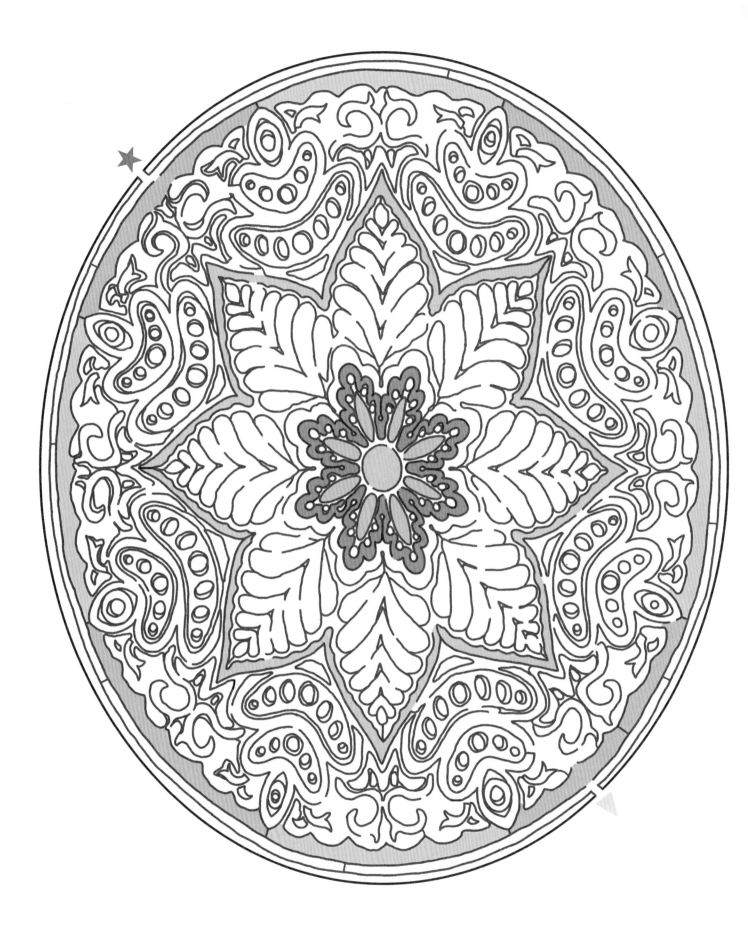

건강한 두뇌를 위한 Tip!
한자나 외국어를 공부하면 좌뇌가 발달해요.

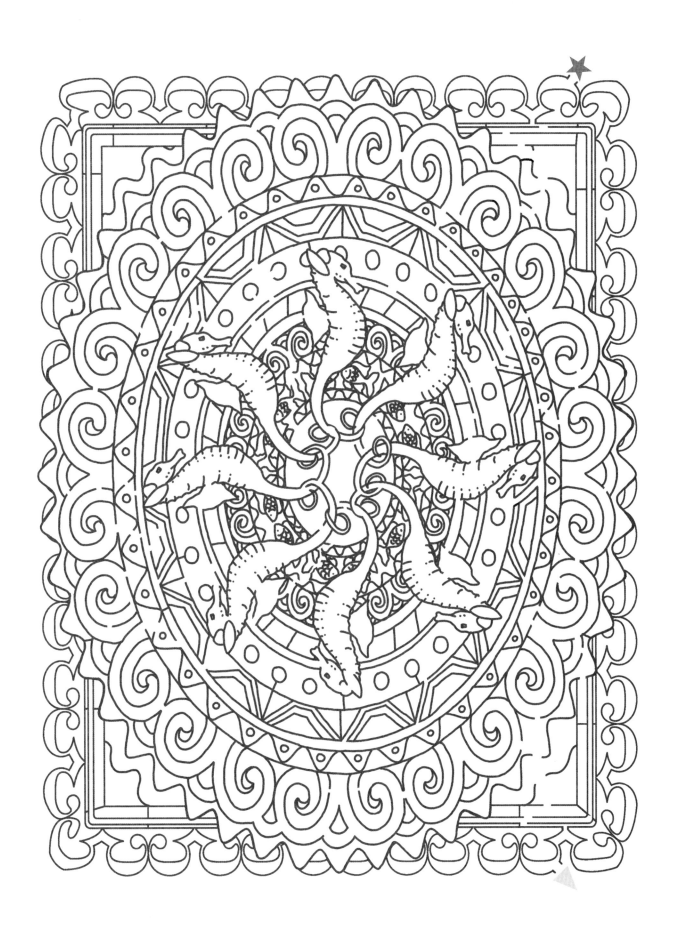

건강한 두뇌를 위한 Tip!
좋은 사람들과 즐거운 대화를 나눠요.

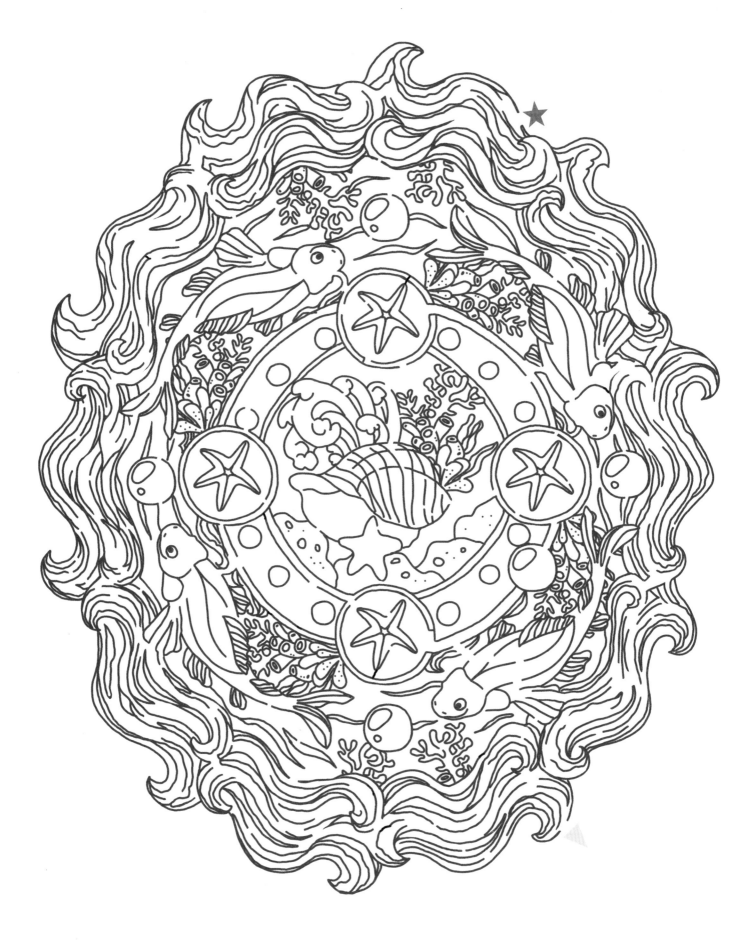

건강한 두뇌를 위한 Tip!
버터나 마가린 대신 올리브유와 같은 불포화 지방을 이용하여 요리해요.

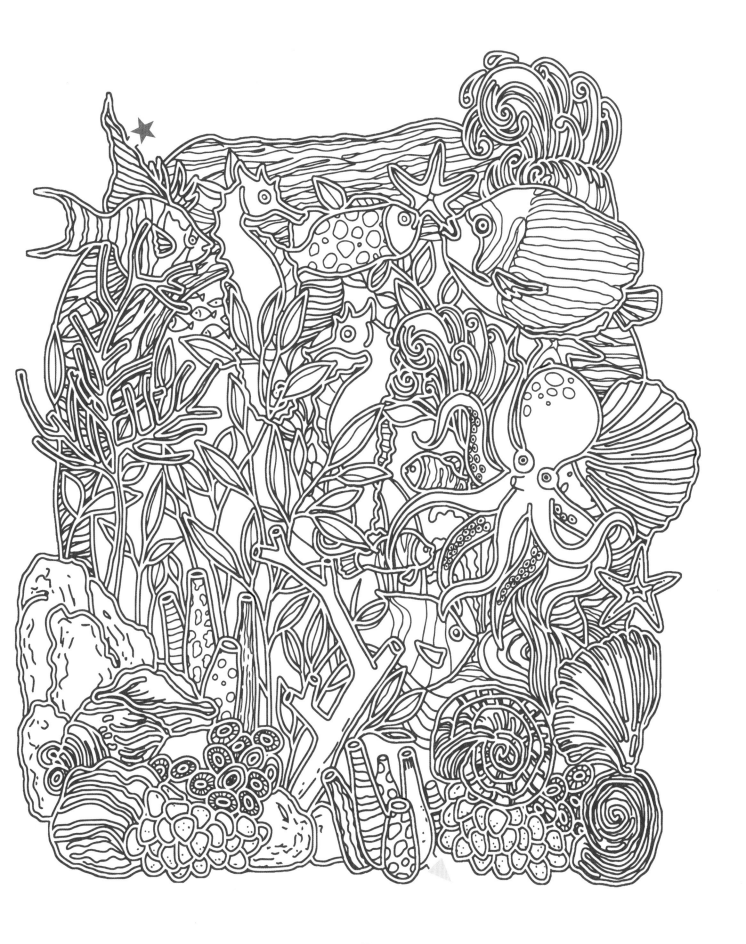

건강한 두뇌를 위한 Tip!
간단한 계산은 계산기를 쓰지 말고 암산으로 풀어요.

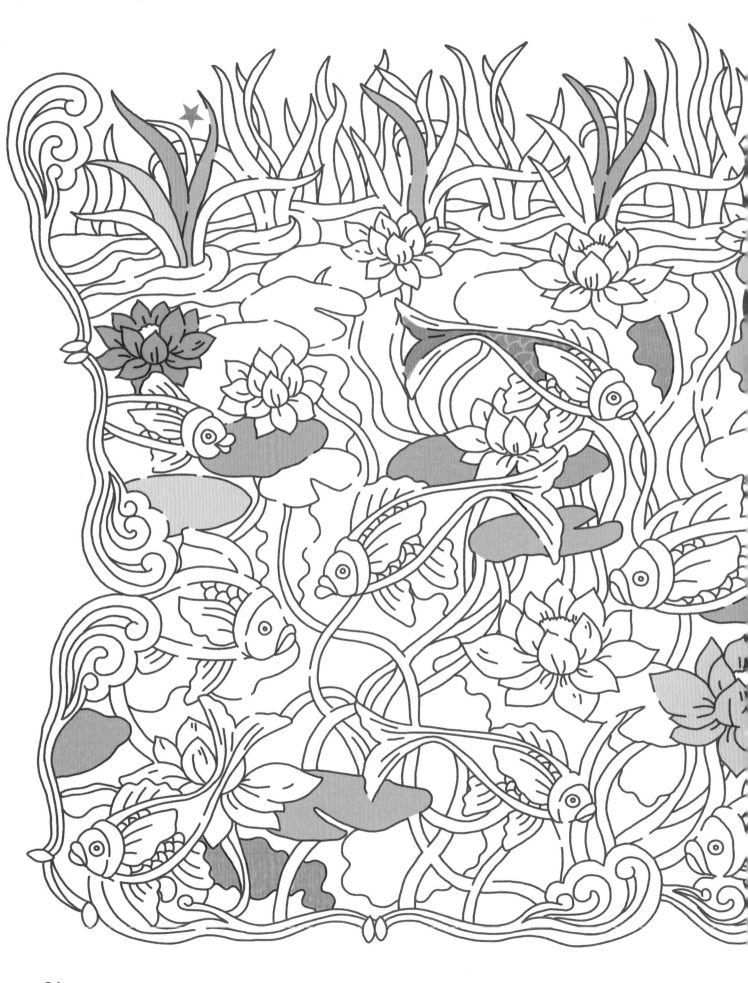

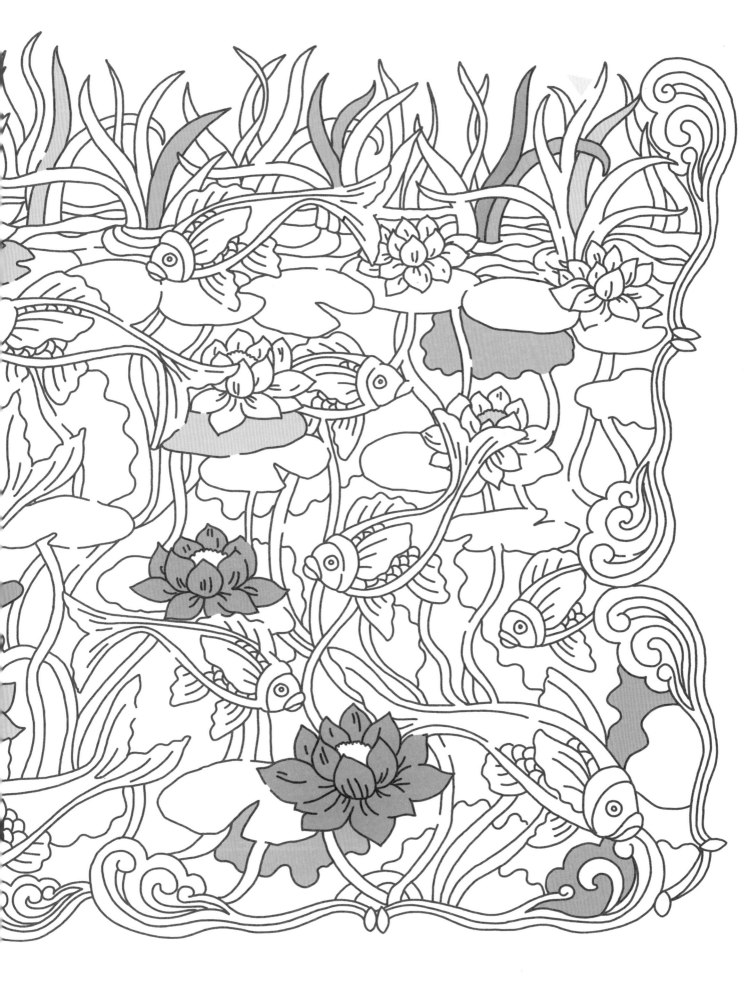

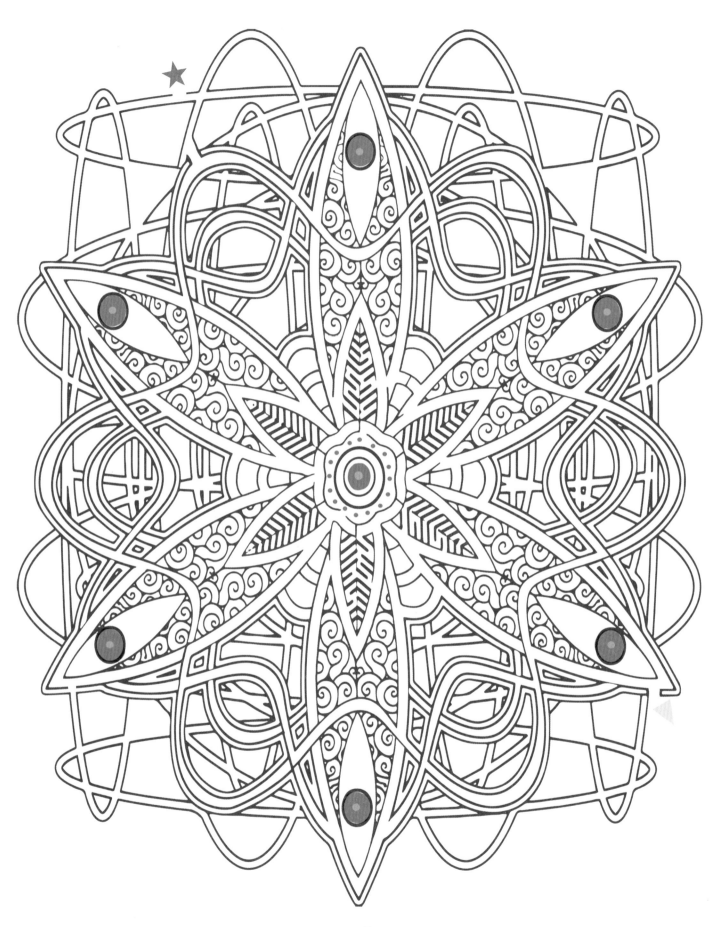

건강한 두뇌를 위한 Tip!
과로하지 말고 충분히 쉬어요.

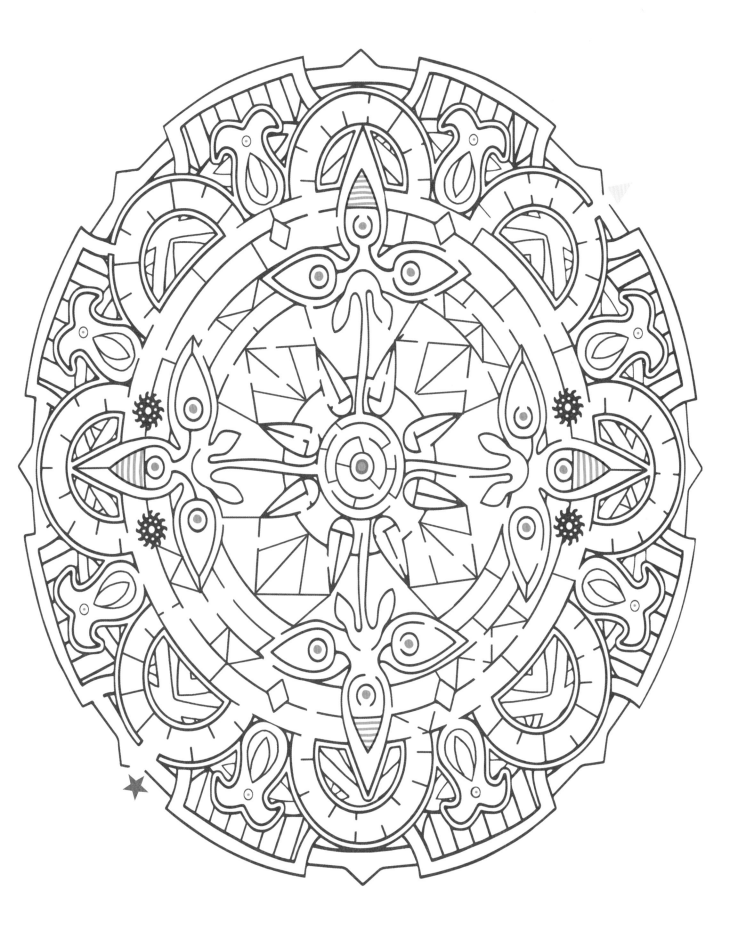

건강한 두뇌를 위한 Tip!
탄수화물과 지방을 너무 많이 먹지 않아요.

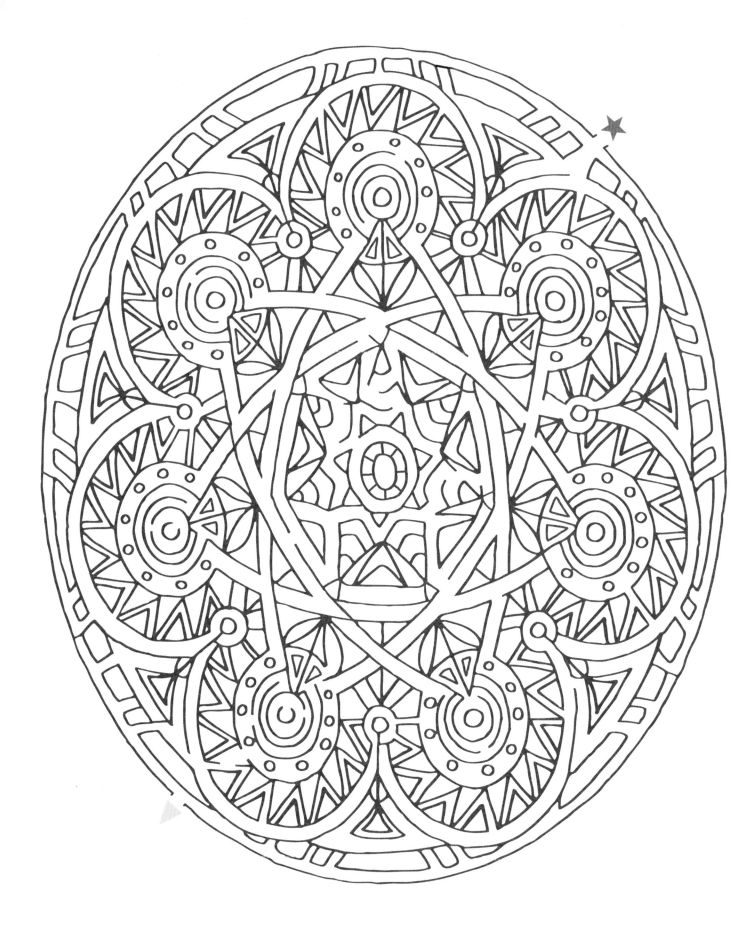

건강한 두뇌를 위한 Tip!
저칼로리로 가볍게 식사를 하면 피가 맑아져 혈액순환이 잘 돼요.

38

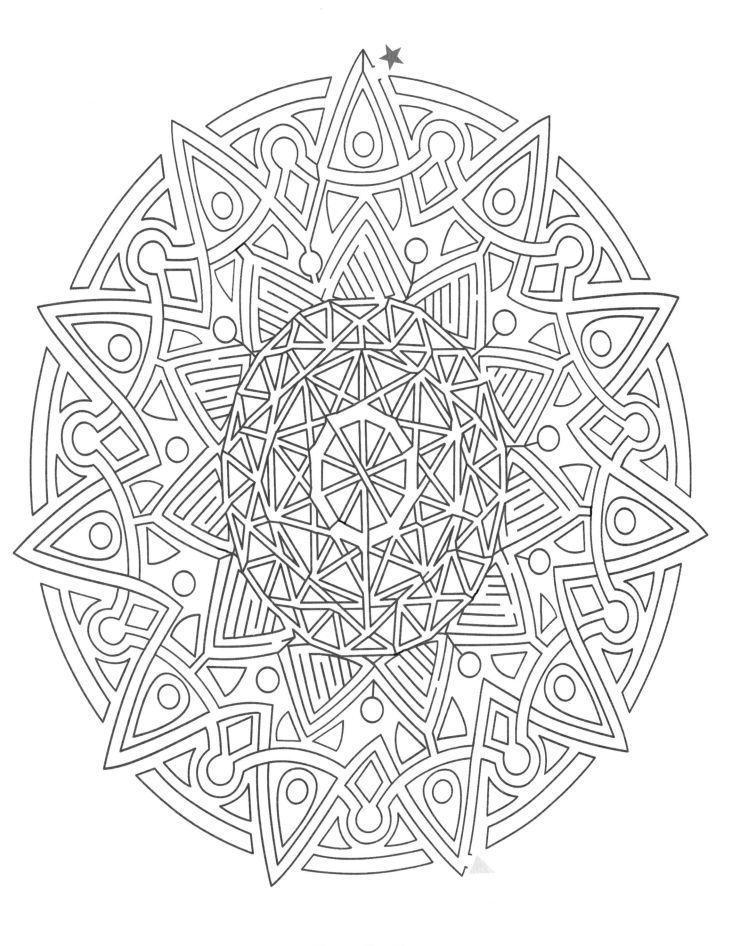

건강한 두뇌를 위한 Tip!
늘 새로운 일에 도전하면 뇌를 항상 젊게 유지할 수 있어요.

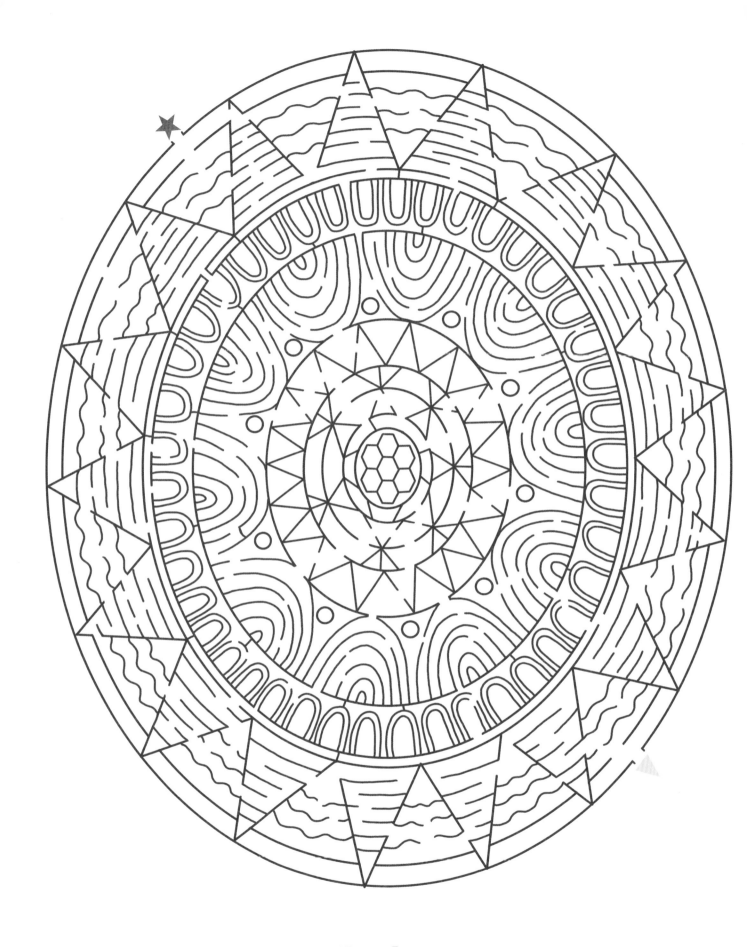

건강한 두뇌를 위한 Tip!
늘 감사하는 마음을 가져요.

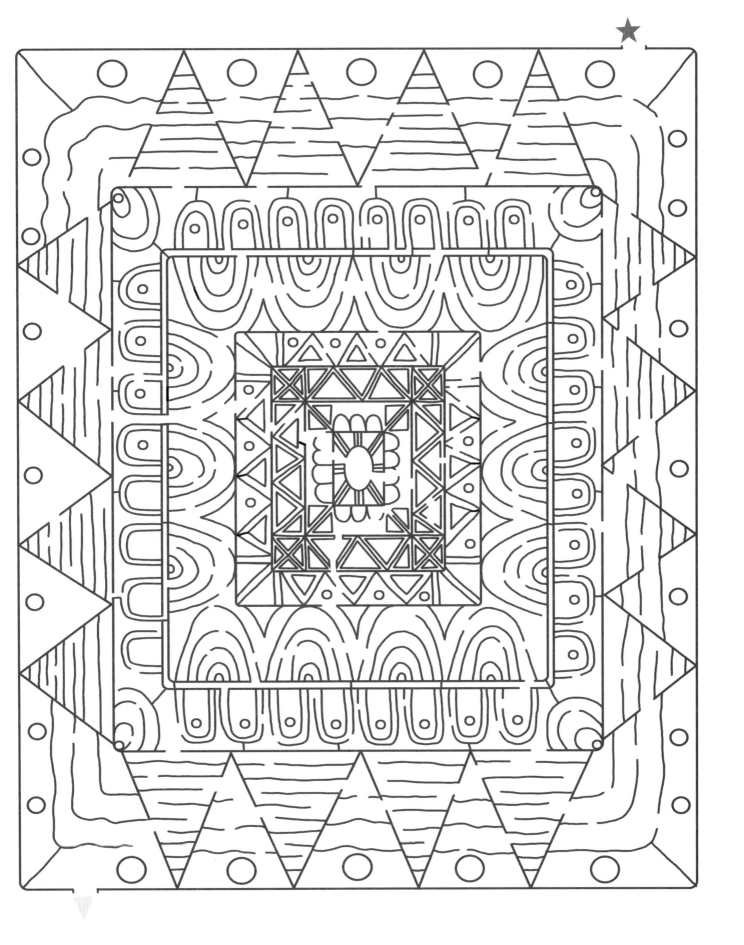

건강한 두뇌를 위한 Tip!
블루베리, 아사이베리, 꿀 등 노화를 막아 주는 항산화 물질이 풍부한 식품을 먹어요.

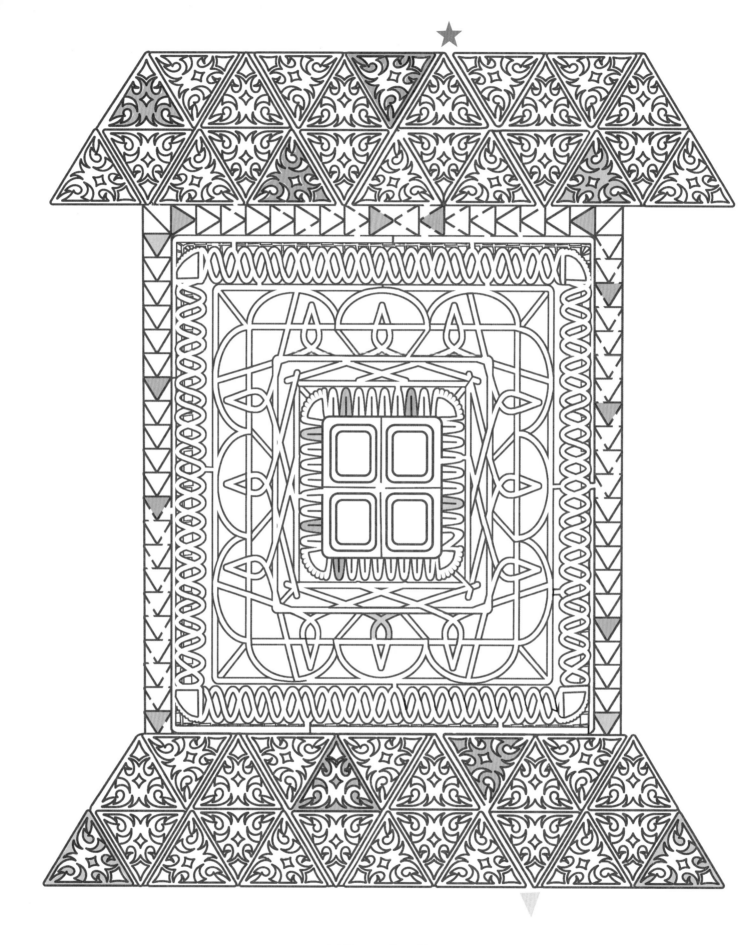

건강한 두뇌를 위한 Tip!
규칙적인 식사와 운동으로 건강을 유지해요.

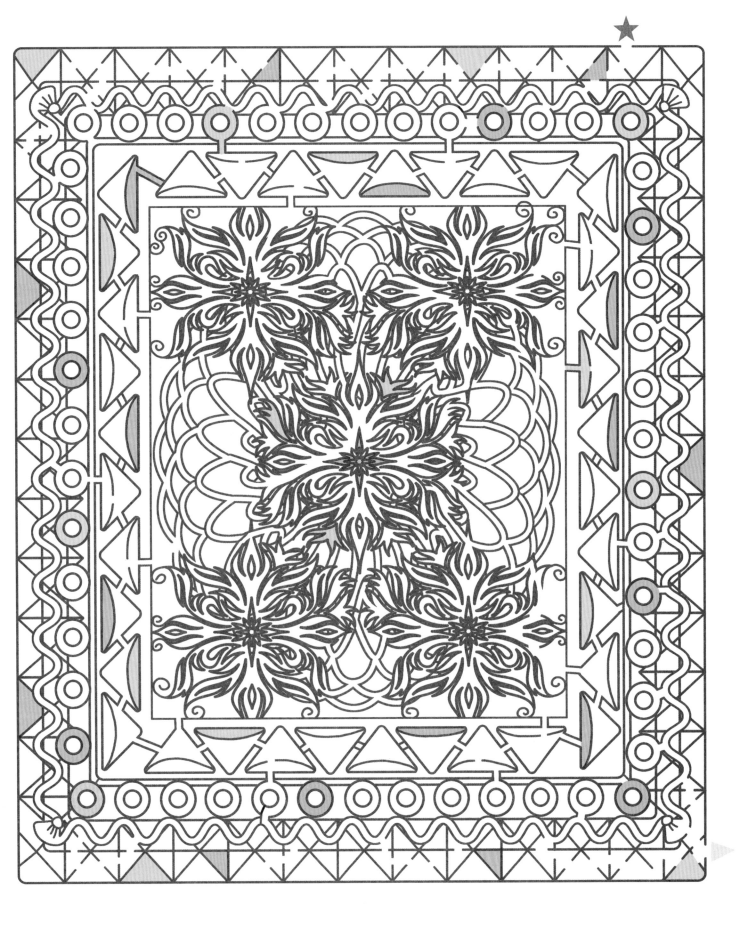

건강한 두뇌를 위한 Tip!
긍정적인 마음으로 스트레스를 다스려요.

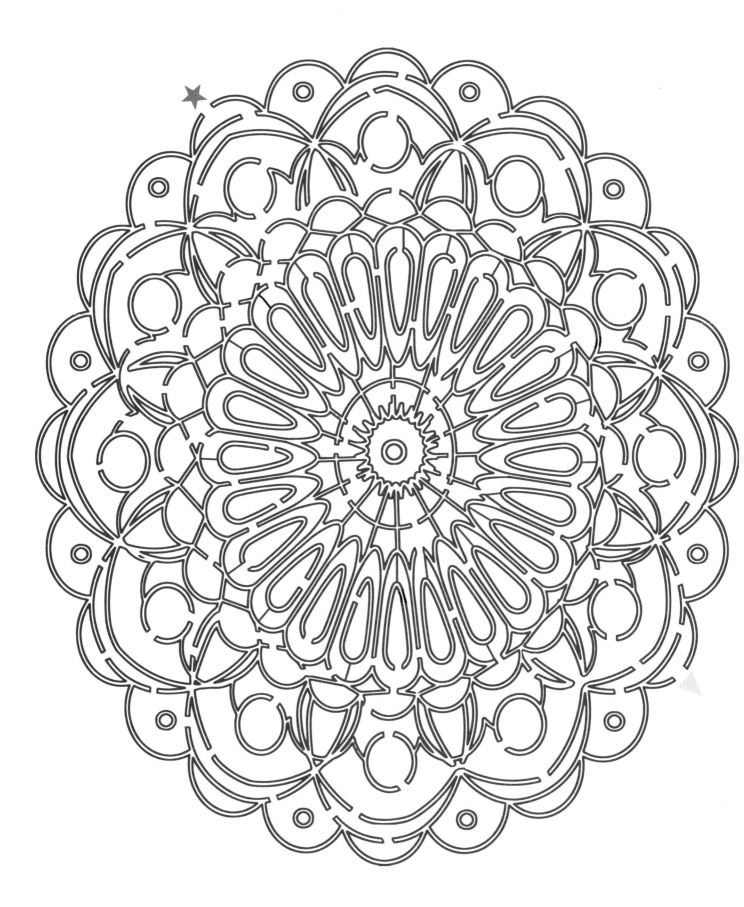

건강한 두뇌를 위한 Tip!
신선한 생과일을 직접 갈아 만든 주스를 마셔요.

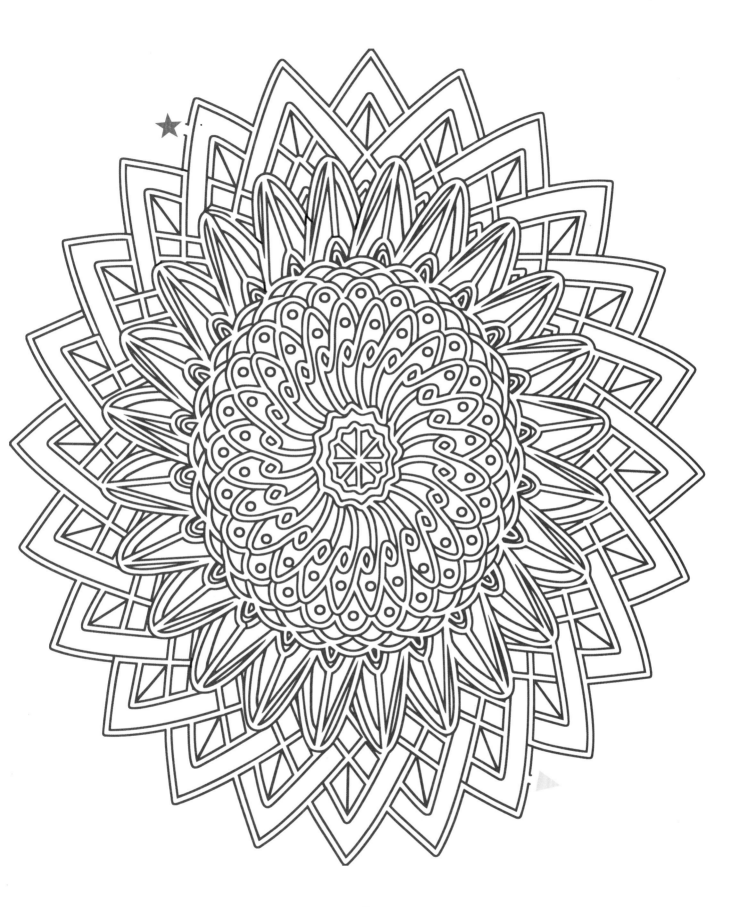

건강한 두뇌를 위한 Tip!
밖에 나가서 몸을 바쁘게 움직이면 몸도 마음도 활기가 넘쳐요.

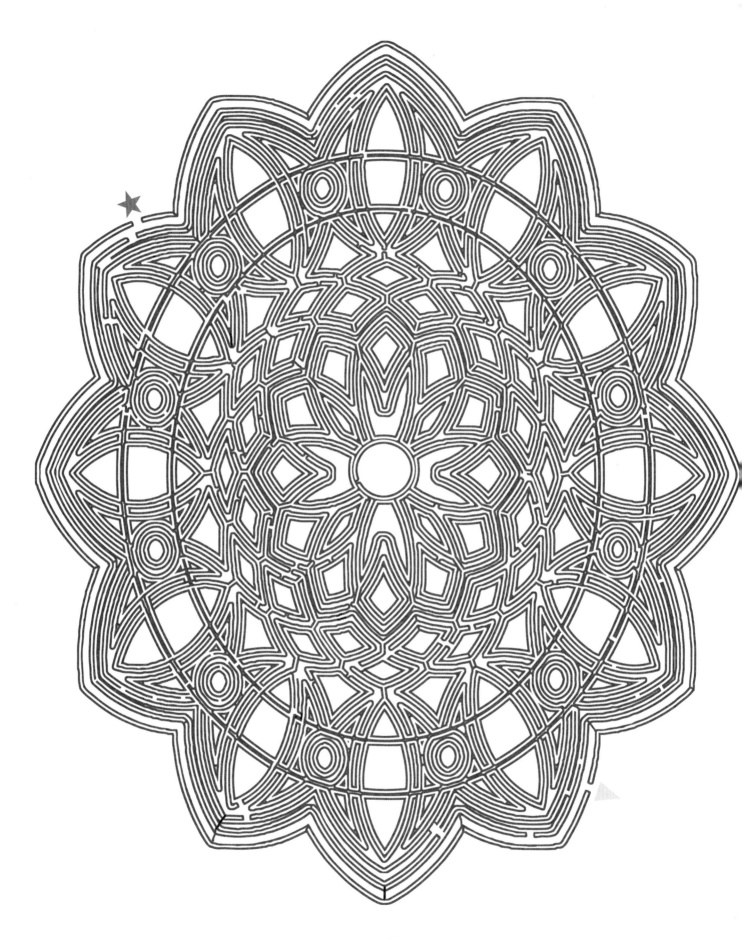

건강한 두뇌를 위한 Tip!
계획하는 습관을 가져요.

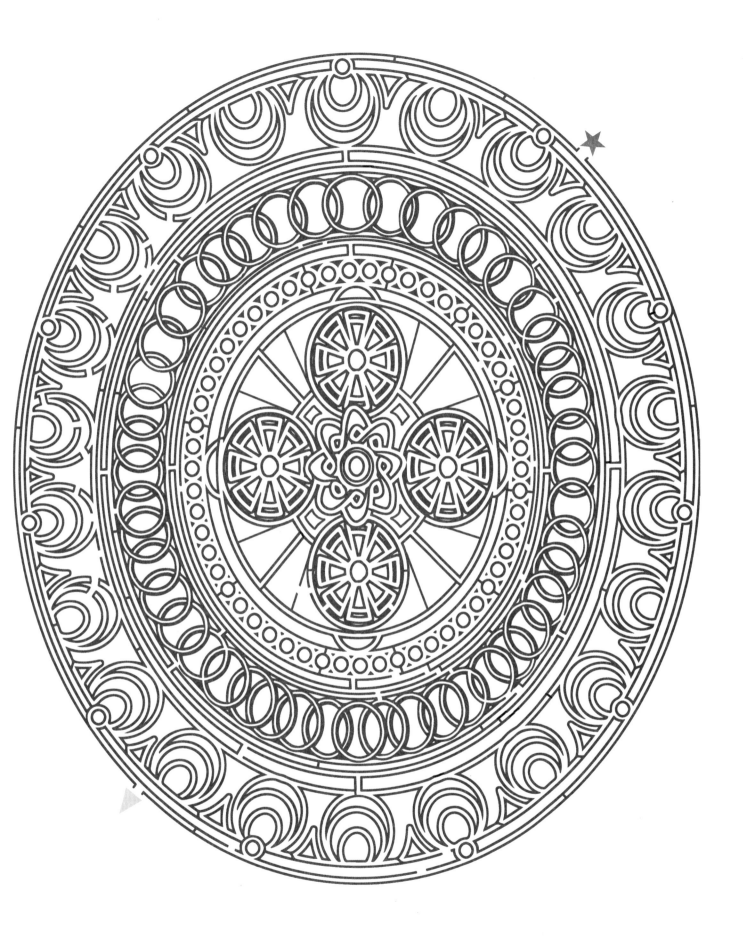

건강한 두뇌를 위한 Tip!
환경 독소가 있는 생활용품이나 가공식품을 피해요.

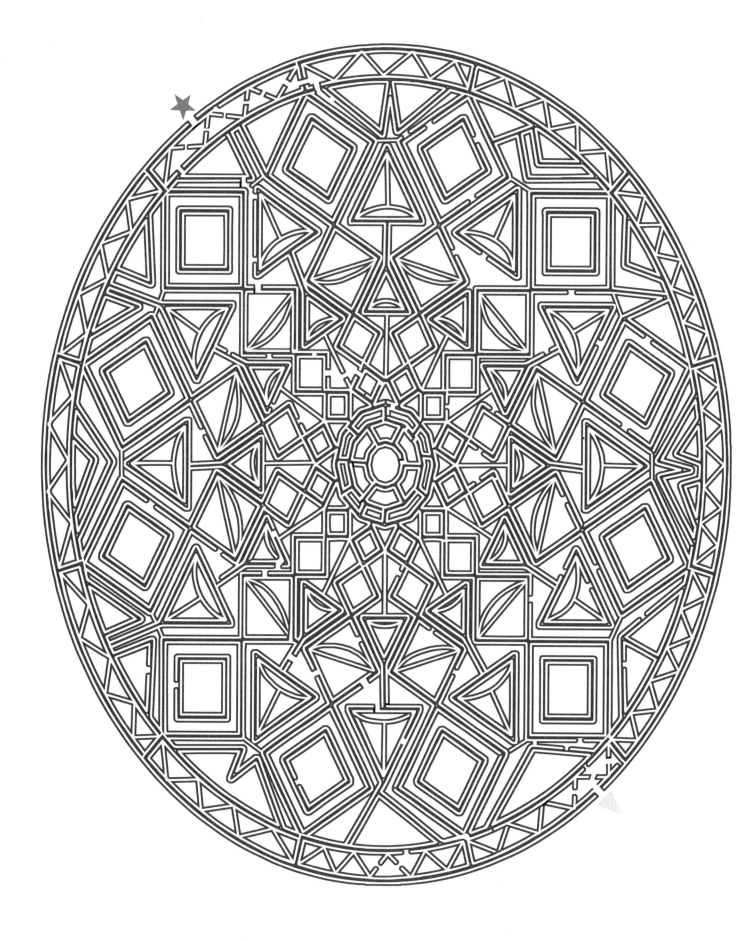

건강한 두뇌를 위한 Tip!
규칙적으로 운동해요.

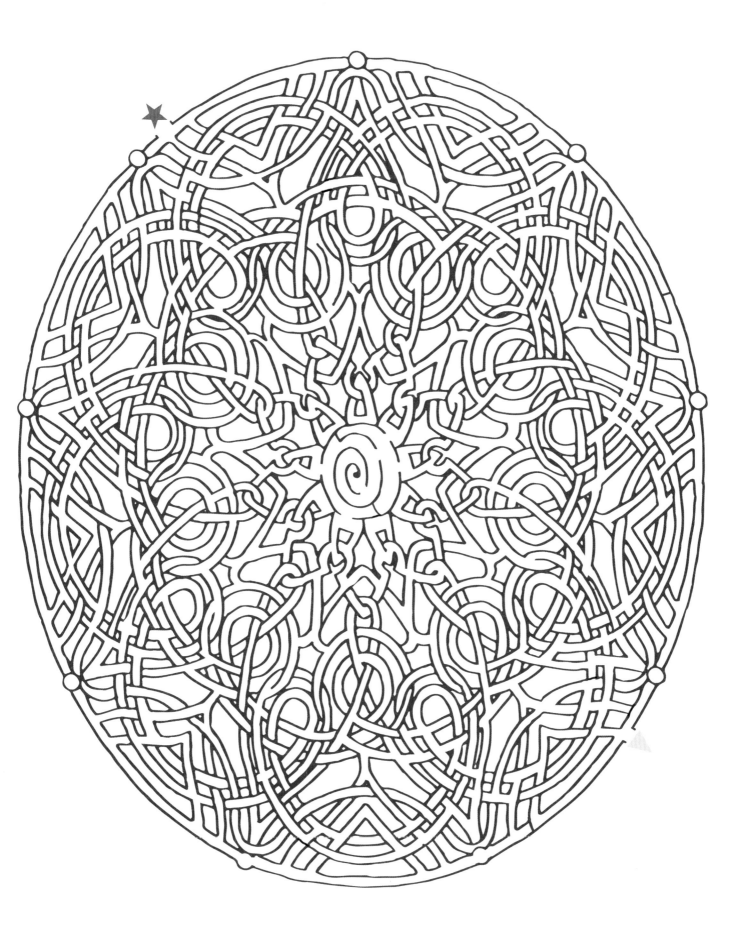

건강한 두뇌를 위한 Tip!
근력 운동은 몸과 마음에 활기를 줘요.

49

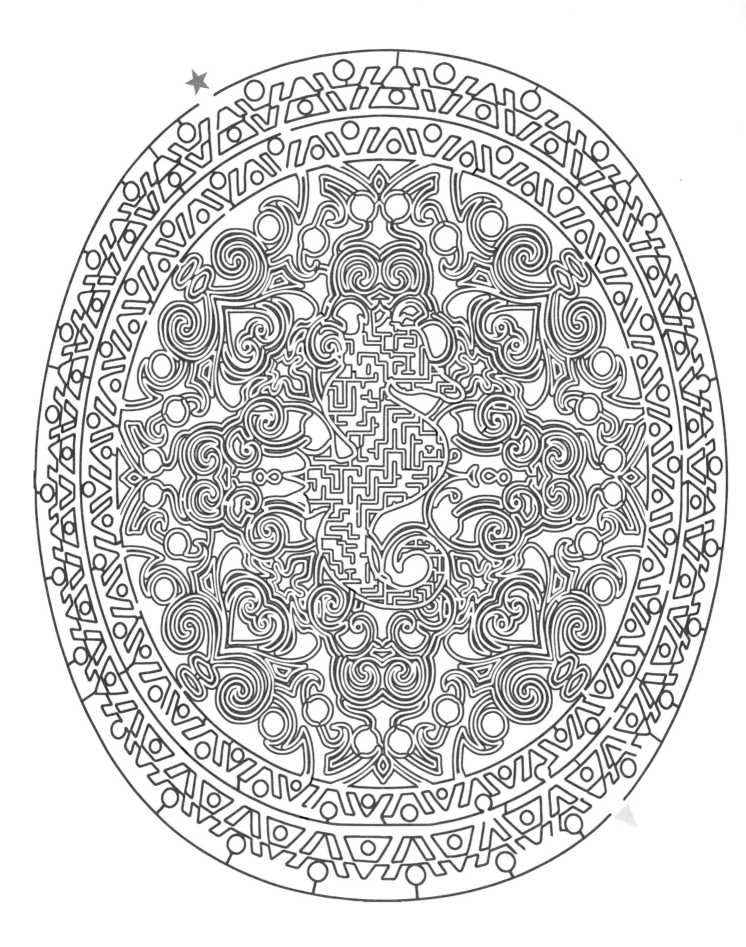

건강한 두뇌를 위한 Tip!
기름에 튀기거나 볶는 패스트푸드를 멀리해요.

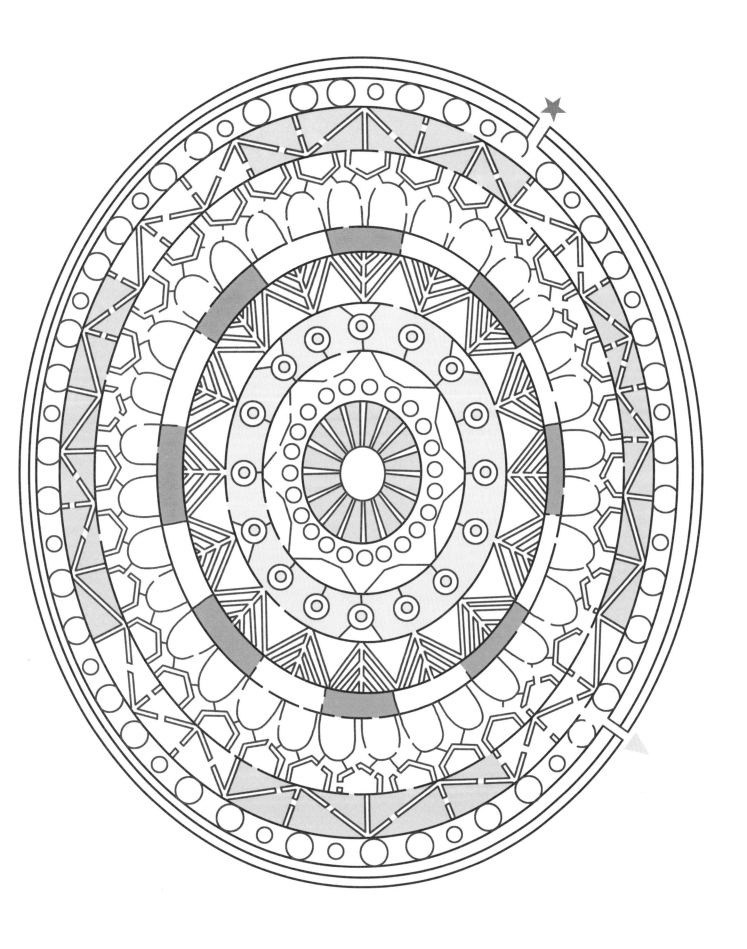

건강한 두뇌를 위한 Tip!
주변 사람들과 끝말잇기 놀이를 해 보세요.

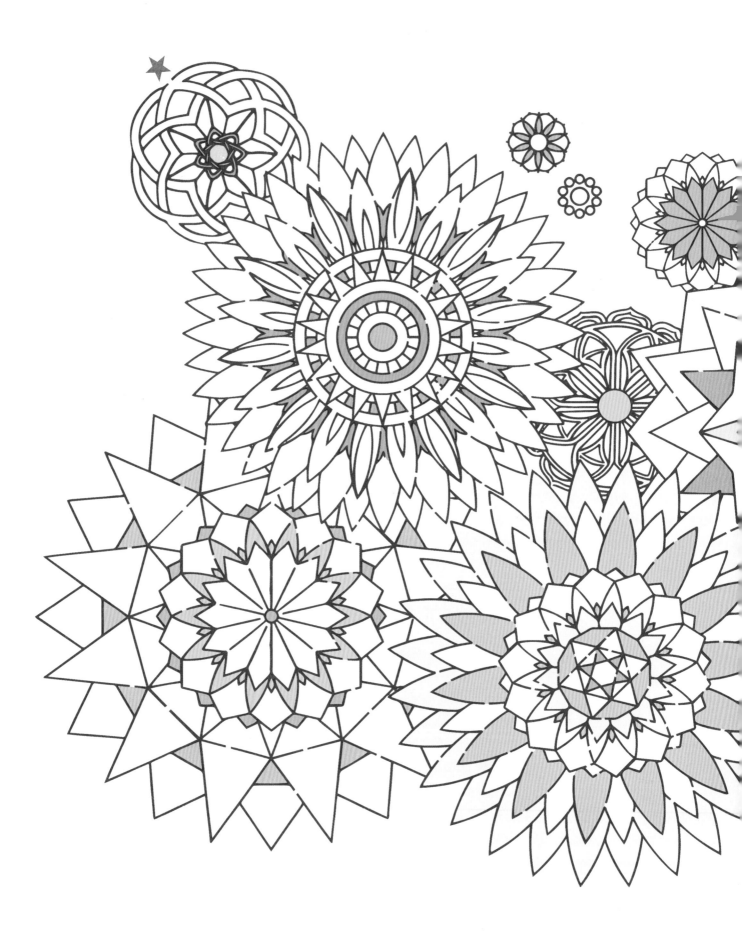

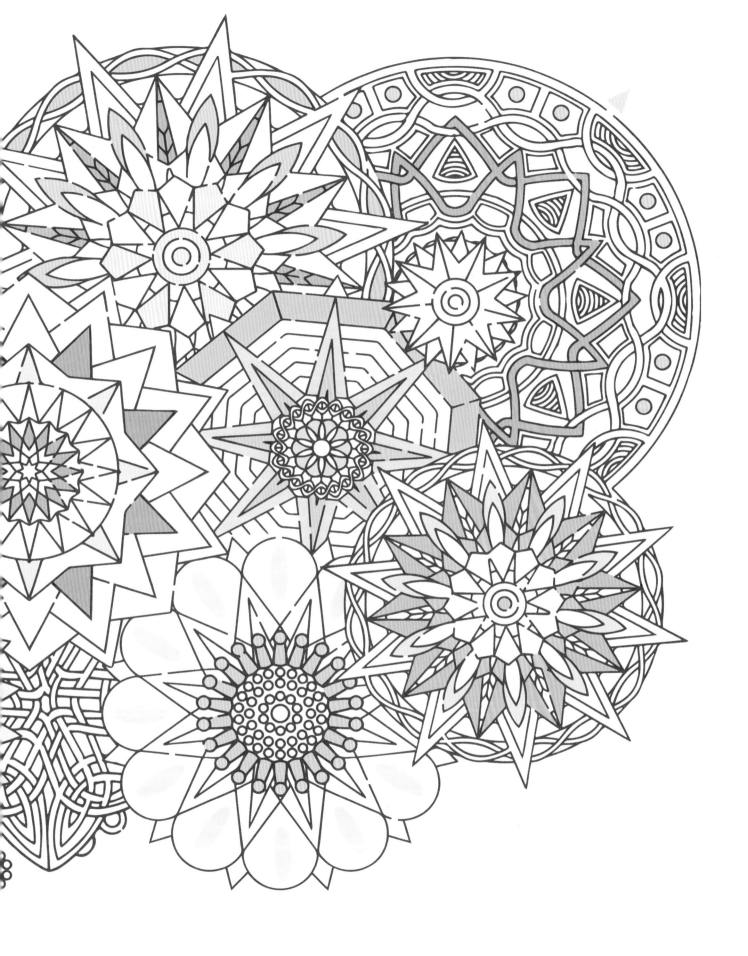

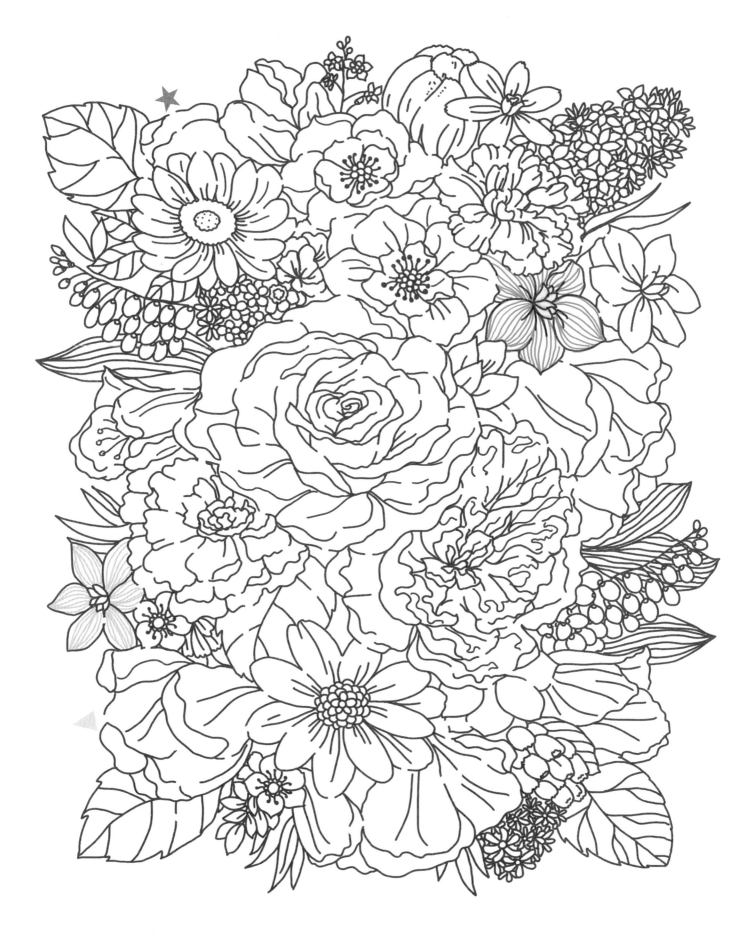

건강한 두뇌를 위한 Tip!
화학 첨가물이 들어 있는 가공식품을 피하고 자연식품을 먹어요.

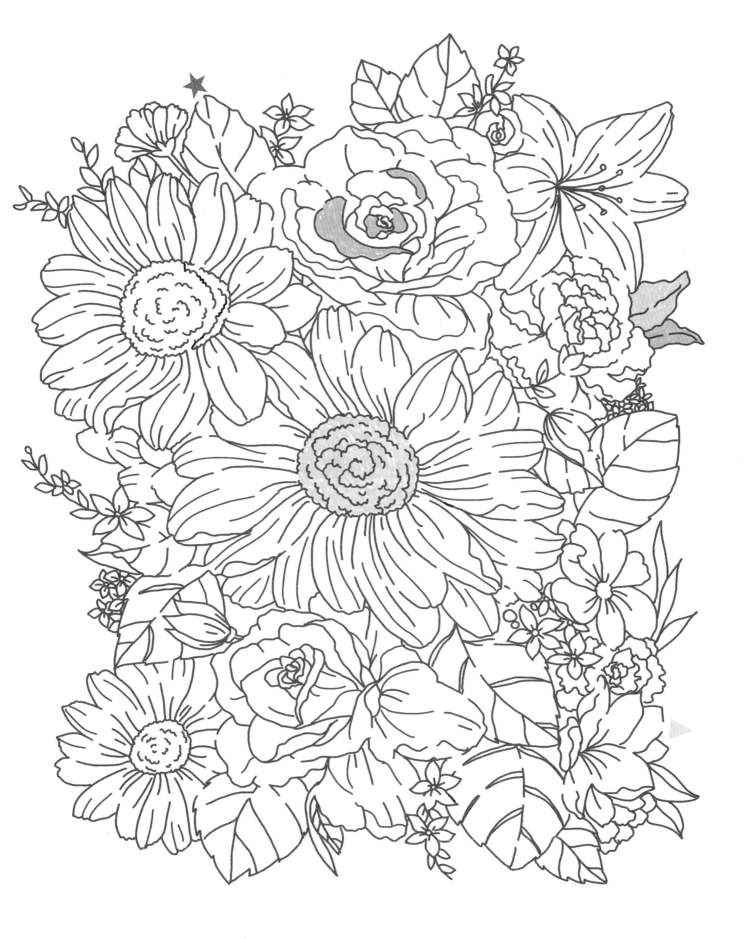

건강한 두뇌를 위한 Tip!
내비게이션은 초행길에서만 사용하고, 평소에는 기억을 되살려 운전해 보세요.

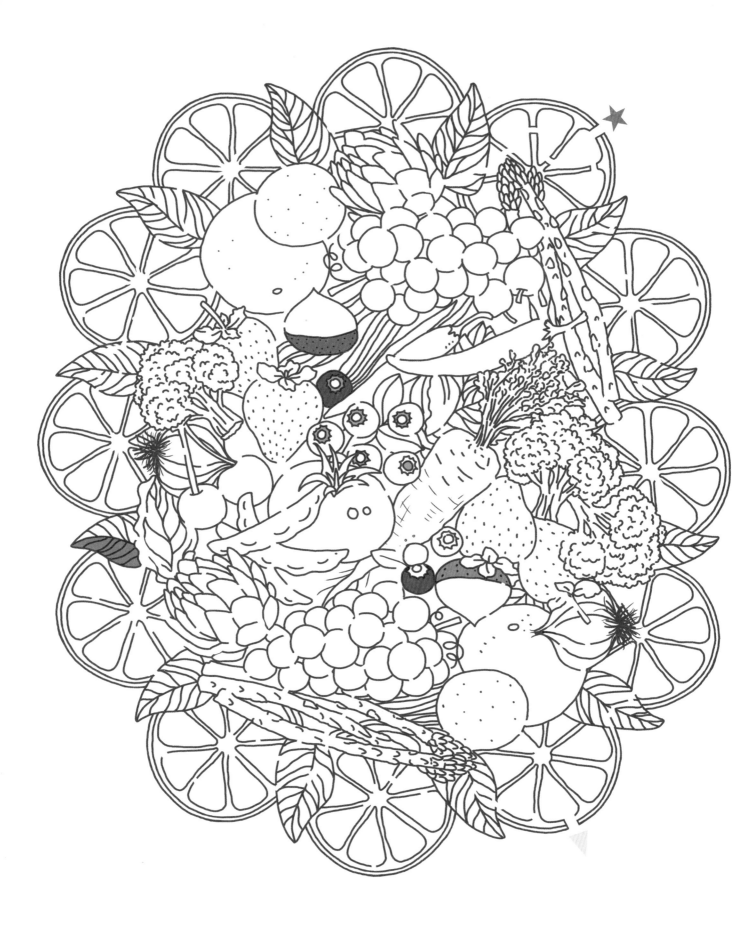

건강한 두뇌를 위한 Tip!
그림 그리기, 색칠하기, 종이접기, 만들기 등 창의적인 활동은 우뇌를 활발하게 해요.

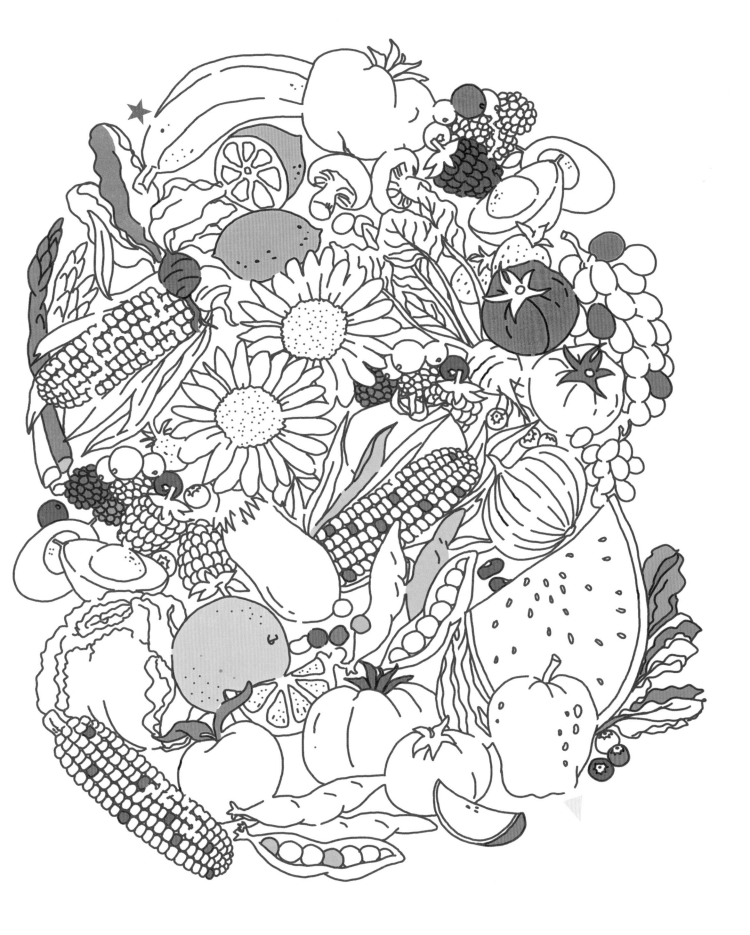

건강한 두뇌를 위한 Tip!
노래의 가사를 외워 부르면 좌뇌와 우뇌가 같이 발달해요.

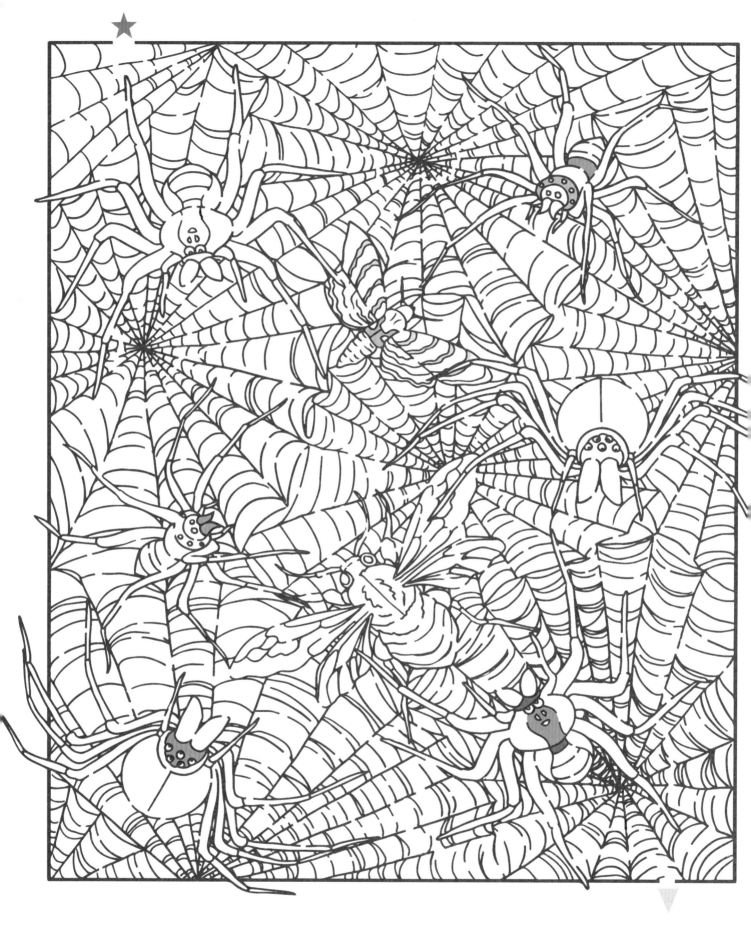

건강한 두뇌를 위한 Tip!
뜨개질이나 악기 연주 등 손을 많이 사용하는 취미 활동을 해요.

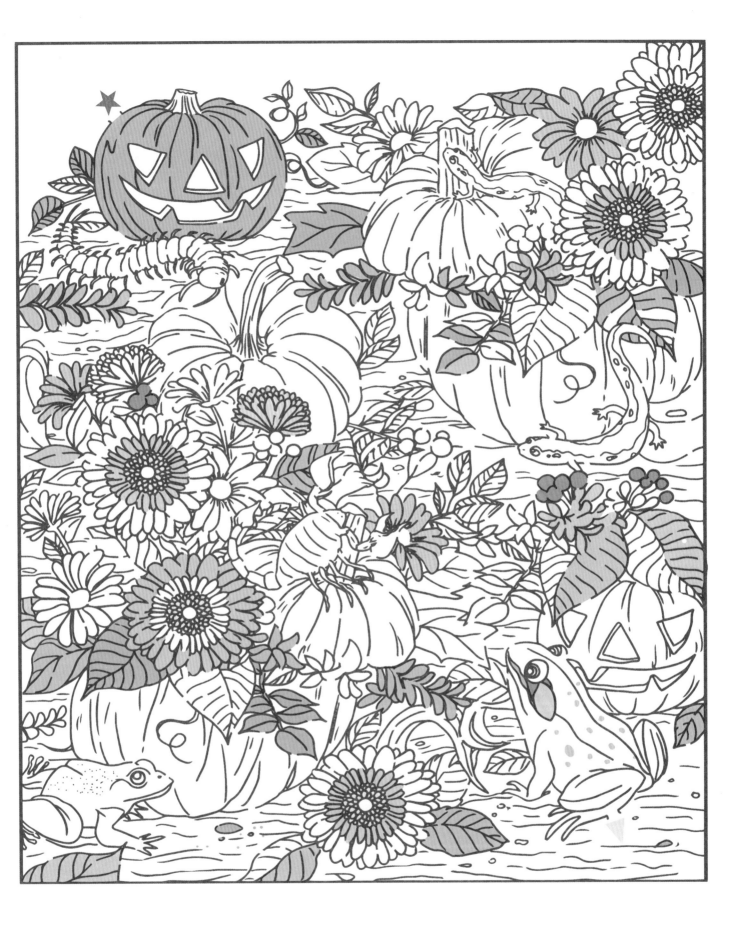

건강한 두뇌를 위한 Tip!
숨은그림찾기나 미로찾기를 해요.

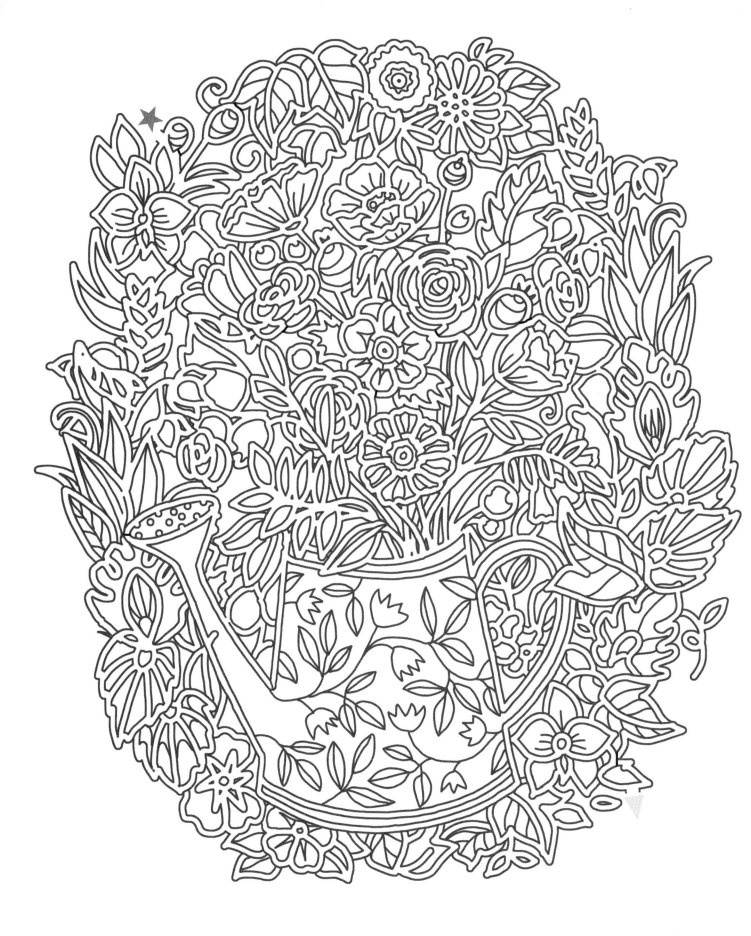

건강한 두뇌를 위한 Tip!
사람들과 많이 어울리며 우정을 쌓아요.

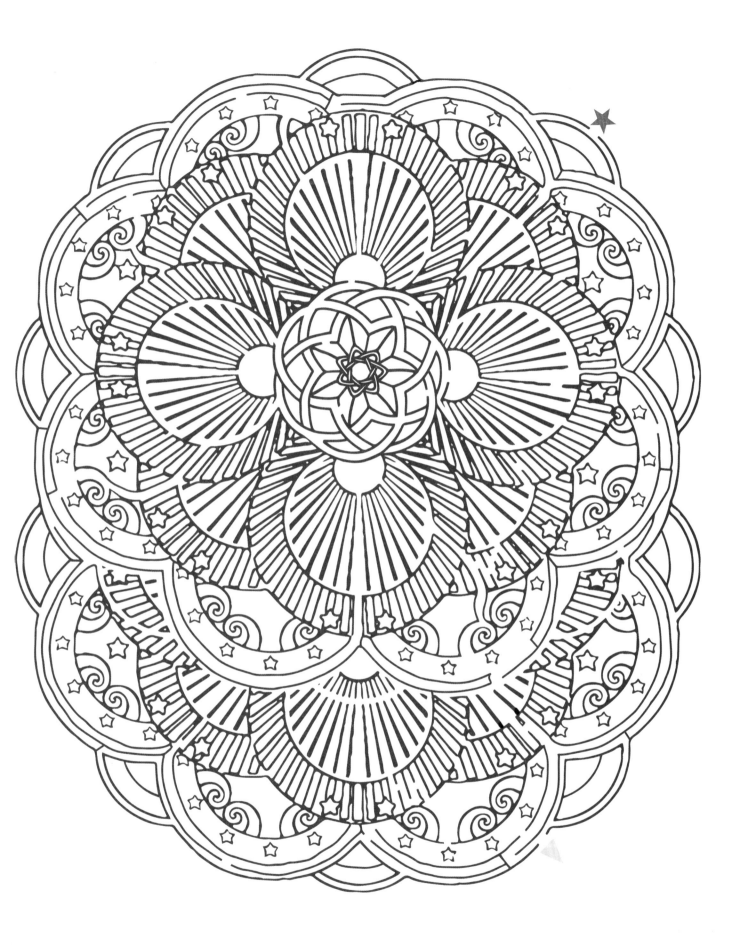

건강한 두뇌를 위한 Tip!
근력 운동을 하면 두뇌에 산소와 혈액이 많이 공급돼요.

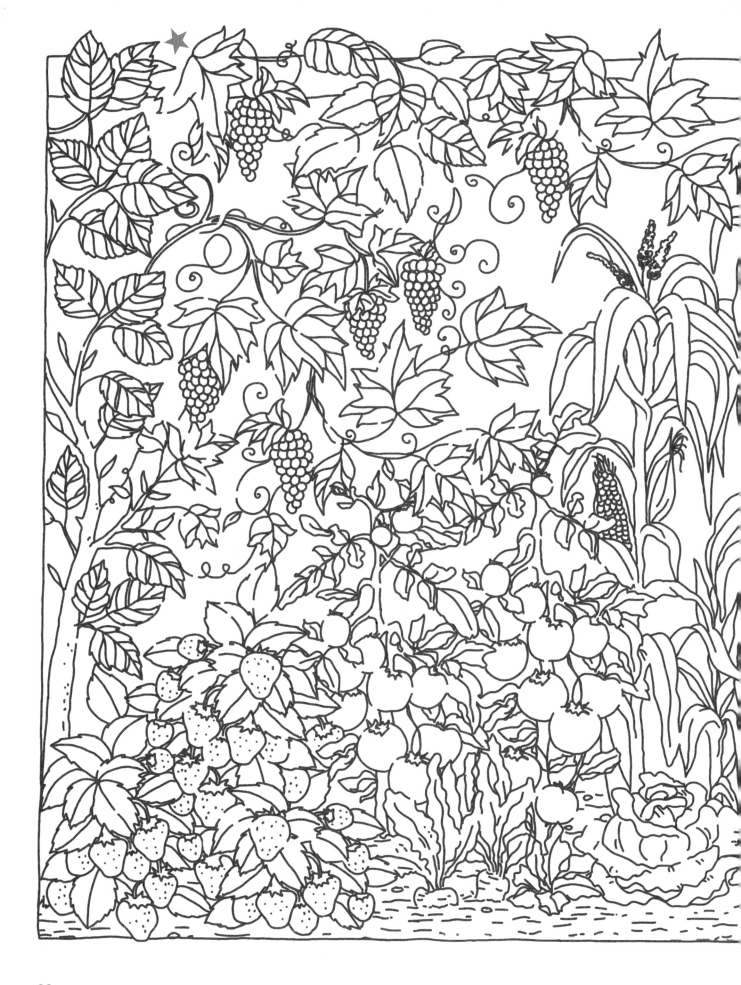

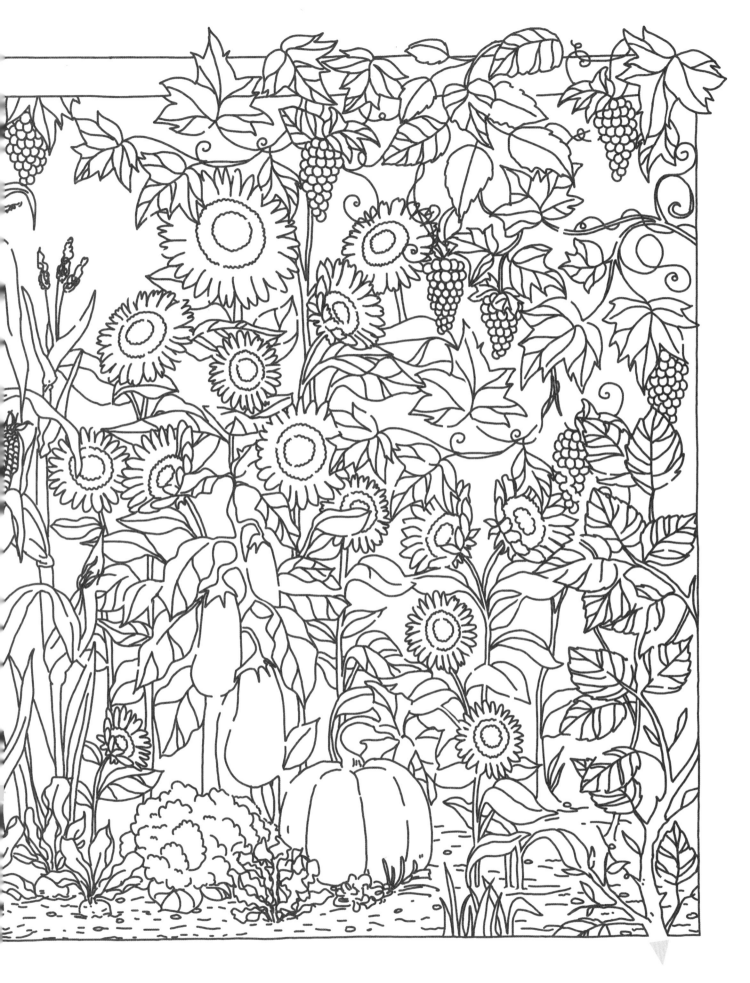

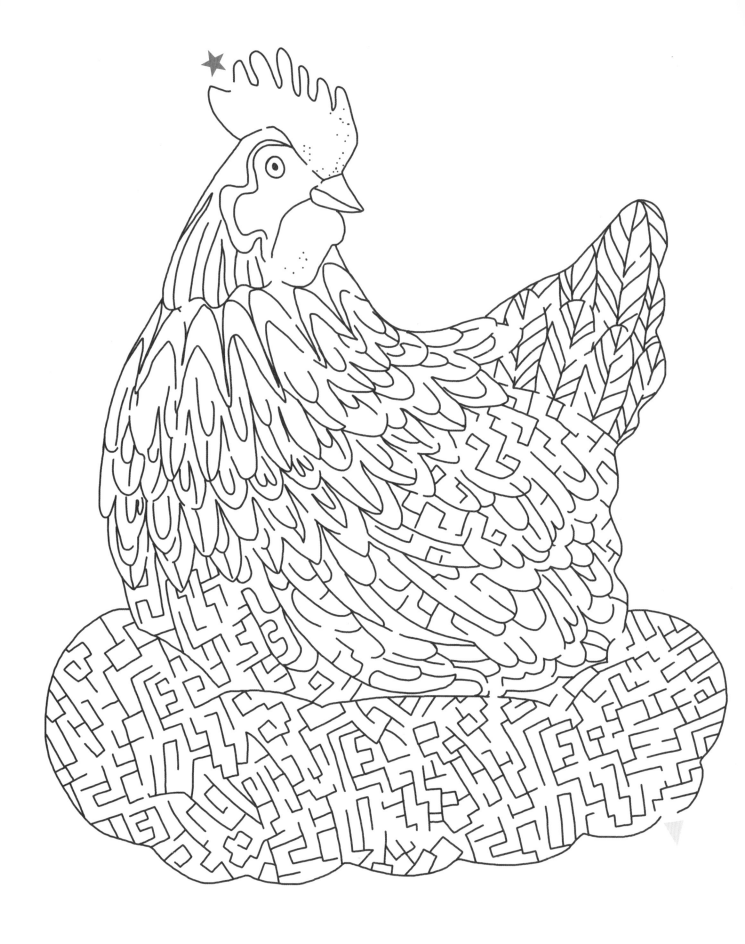

건강한 두뇌를 위한 Tip!
낯선 단어를 접하거나 새로운 문화를 경험해요.

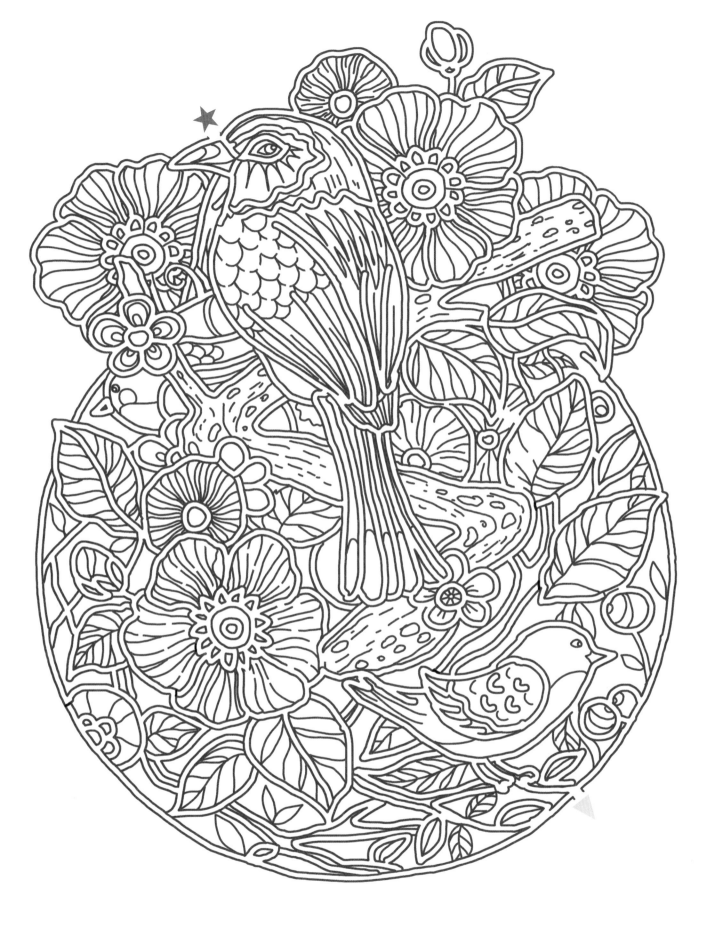

건강한 두뇌를 위한 Tip!
아침 식사를 꼭꼭 챙겨 먹어요.

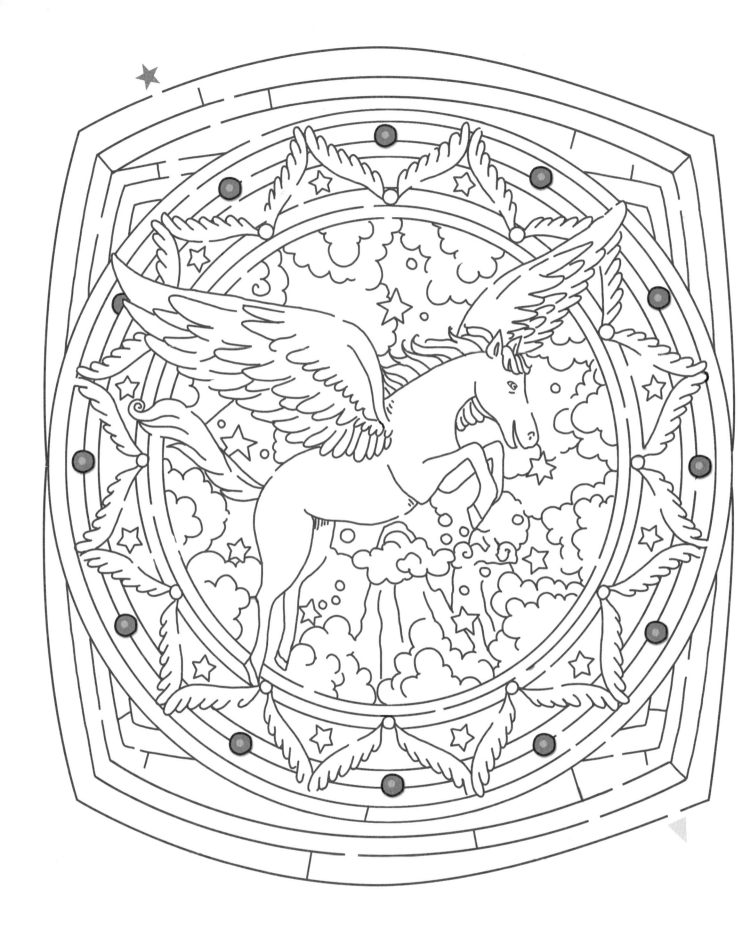

건강한 두뇌를 위한 Tip!
하루를 시작하기 전에 그날 할 일을 머릿속으로 그려 봐요.

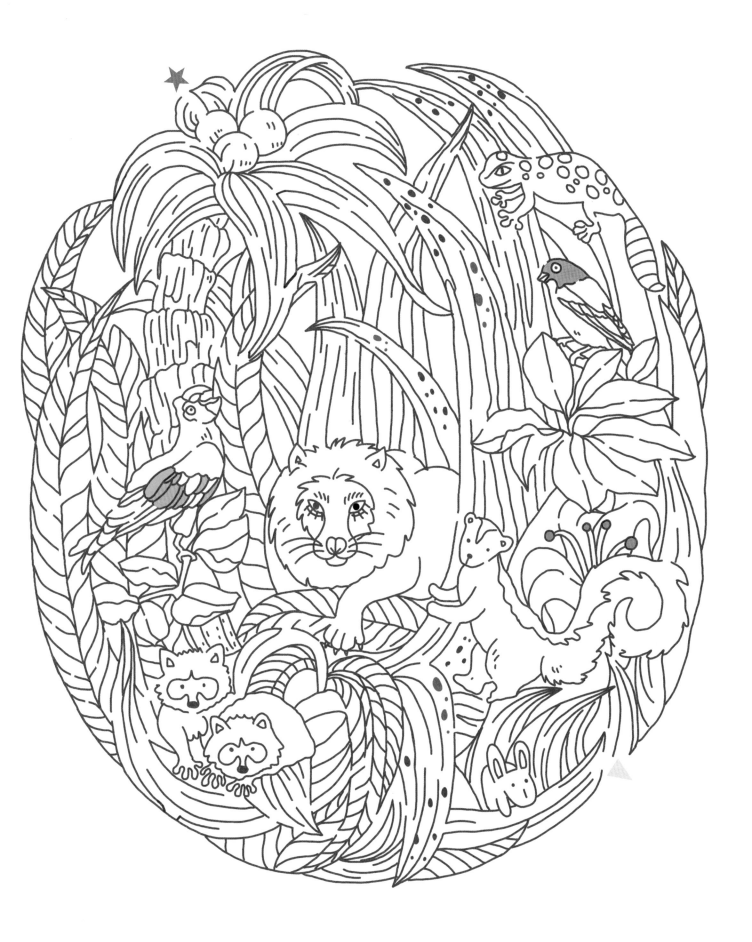

건강한 두뇌를 위한 Tip!
늘 다니는 길이 아닌 새로운 길을 찾아 걸어 봐요.

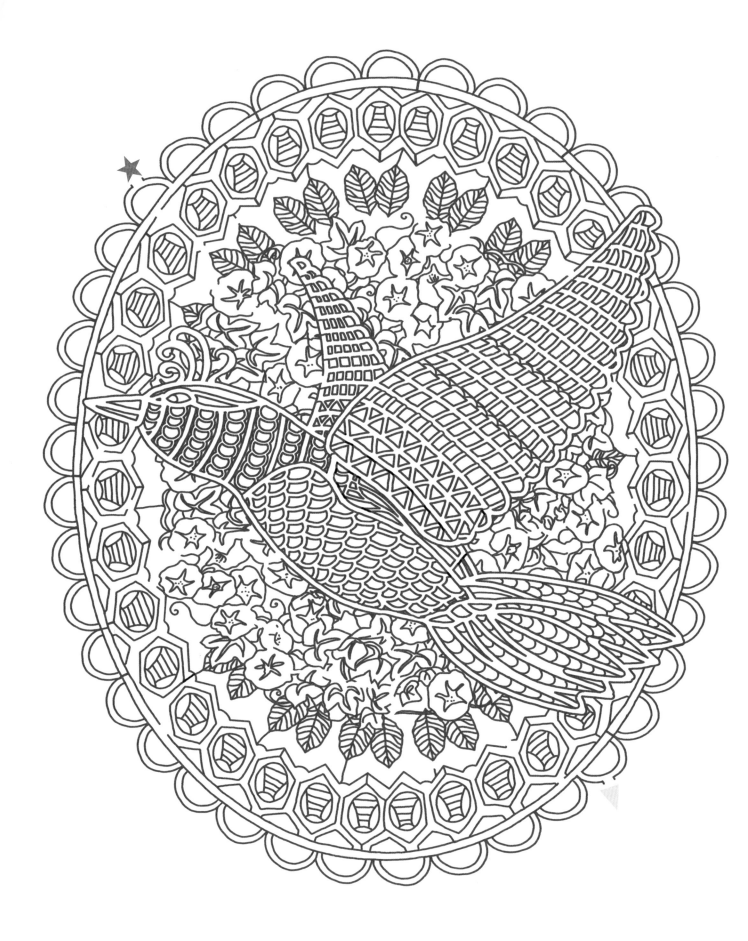

건강한 두뇌를 위한 Tip!
전철 안 광고를 살펴보며 나만의 아이디어로 새로운 광고를 만들어 봐요.

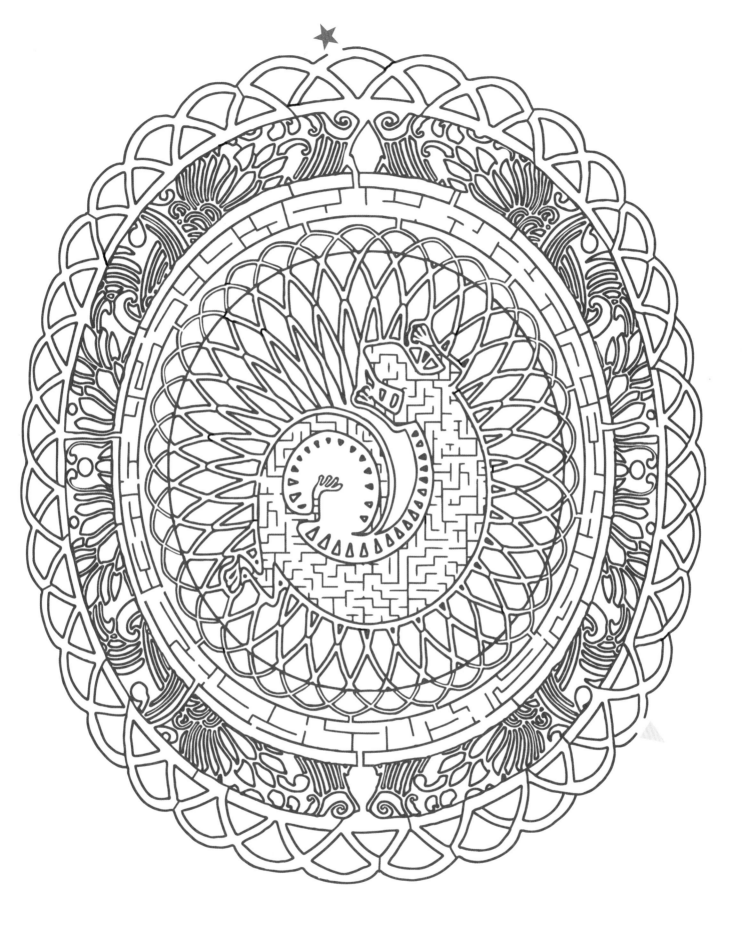

건강한 두뇌를 위한 Tip!
일주일에 한 번은 구내식당이나 단골 식당을 피해 새로운 식당에 가 봐요.

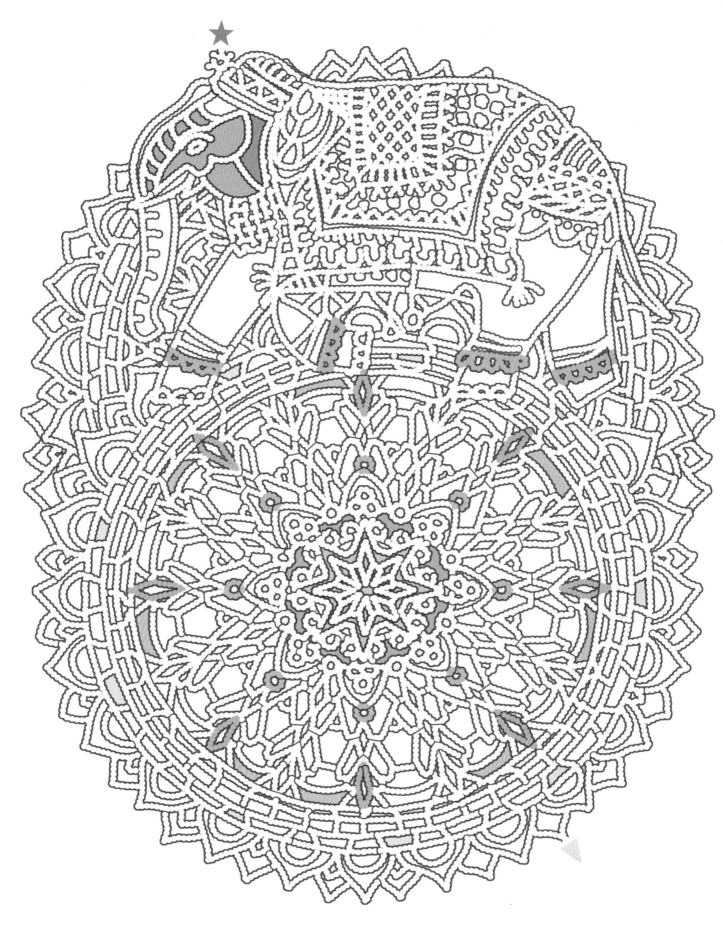

건강한 두뇌를 위한 Tip!
15분간의 낮잠으로 뇌를 쉬게 해요.

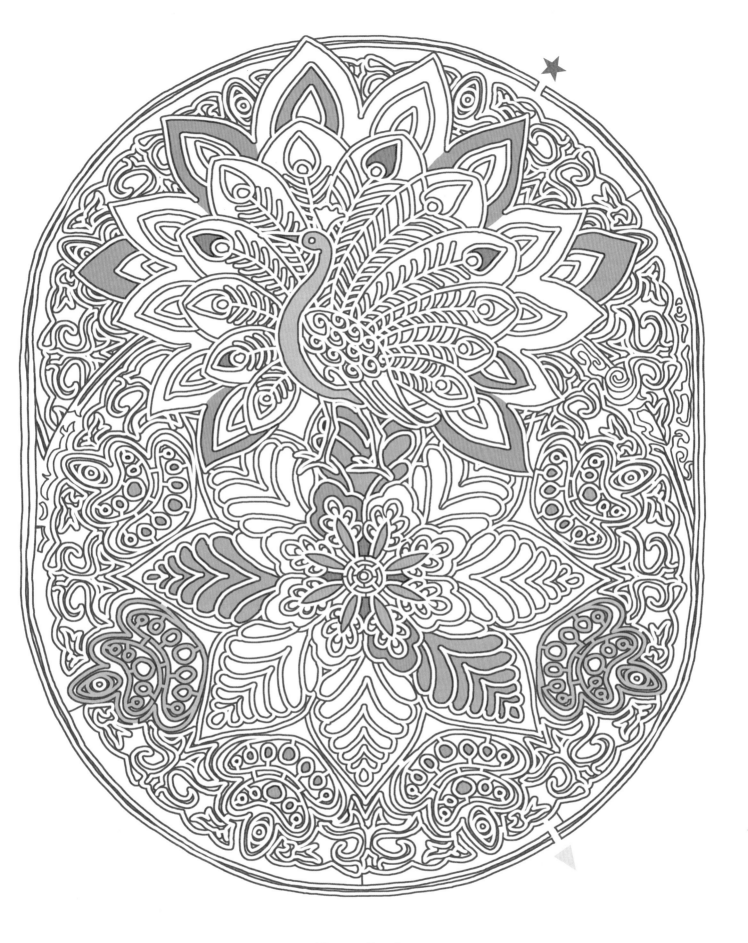

건강한 두뇌를 위한 Tip!
미술관에서 전시품을 감상하고 느낀 점을 글로 쓰거나 말해 봐요.

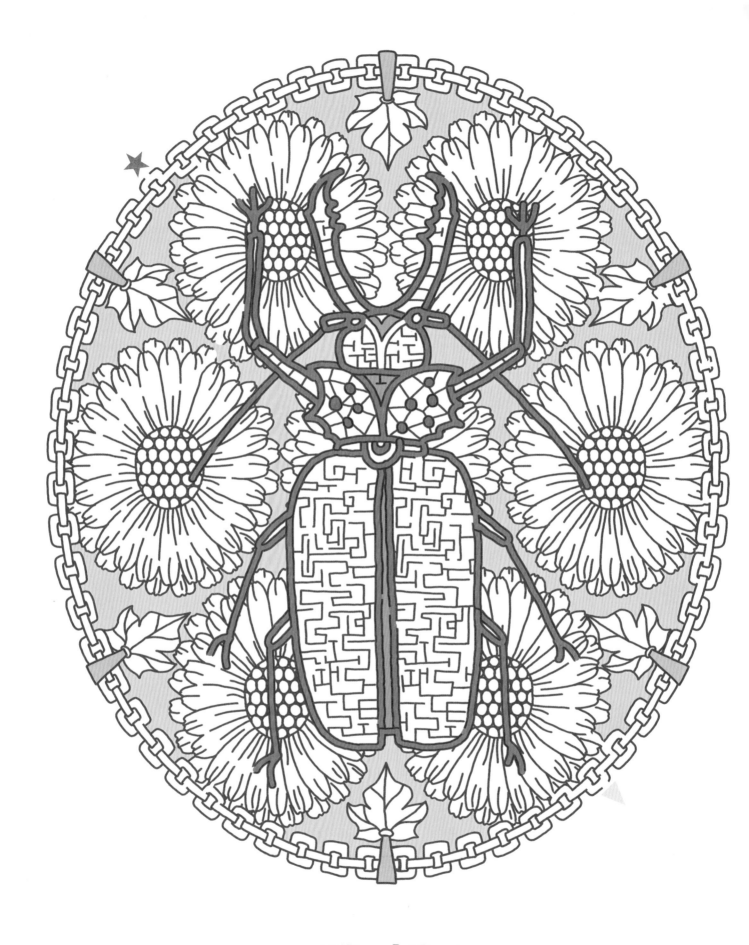

건강한 두뇌를 위한 Tip!
클래식 음악이나 재즈, 가요 등 다양한 음악을 들어요.

72

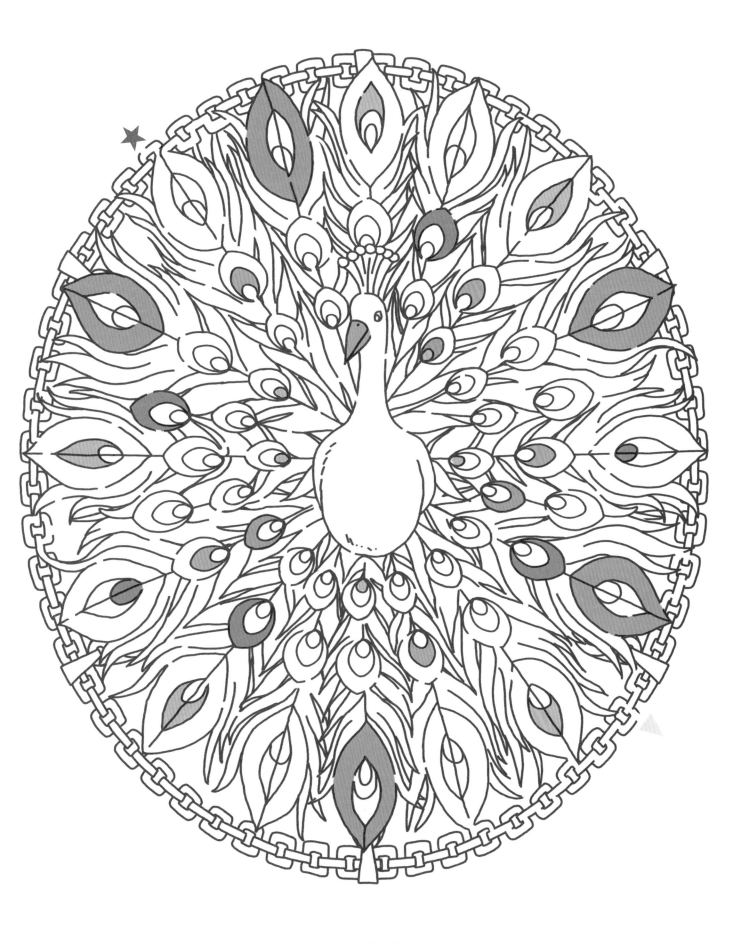

건강한 두뇌를 위한 Tip!
간을 싱겁게 한 음식을 즐겨요.

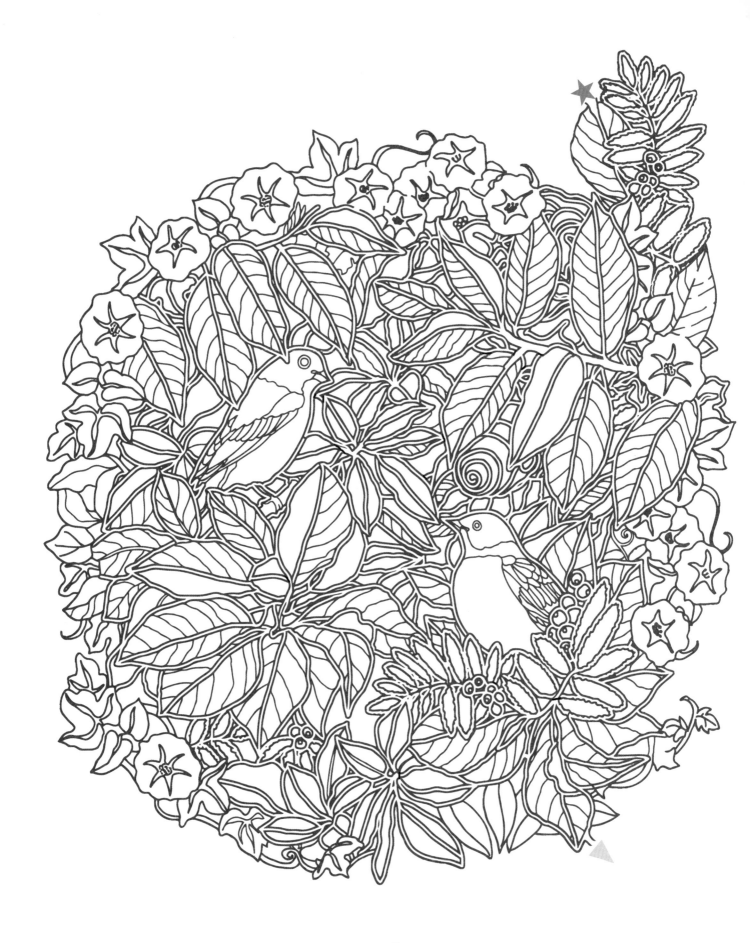

건강한 두뇌를 위한 Tip!
공원을 산책하거나, 길이 험하지 않은 산을 올라요.

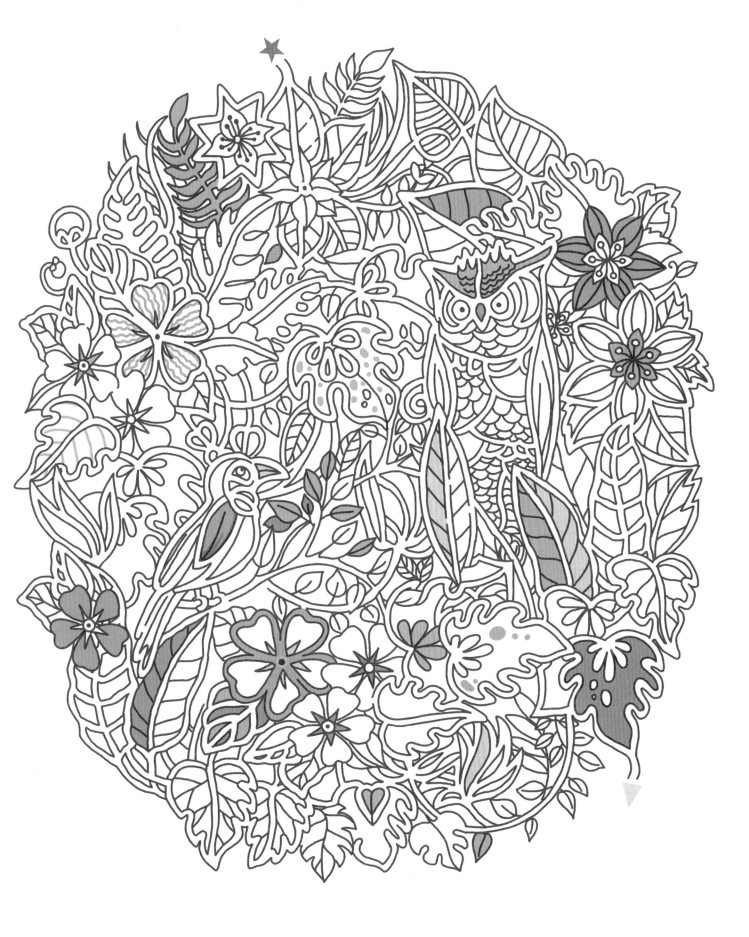

건강한 두뇌를 위한 Tip!
내 주변의 일을 당연하게 여기지 않고 늘 "왜 그럴까?" 하며 궁금증을 가져요.

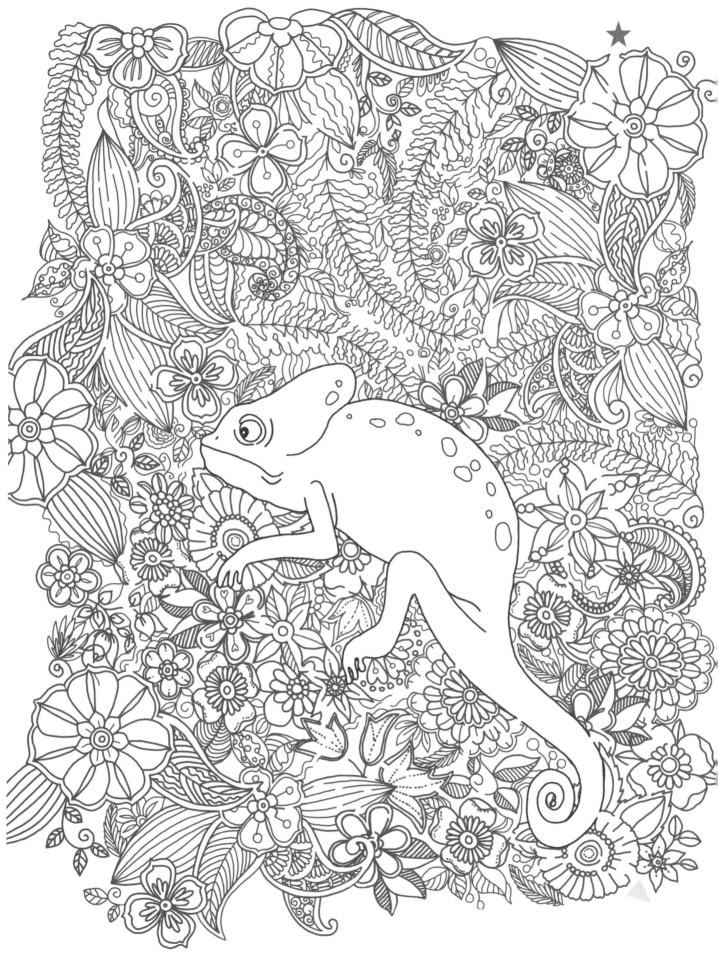

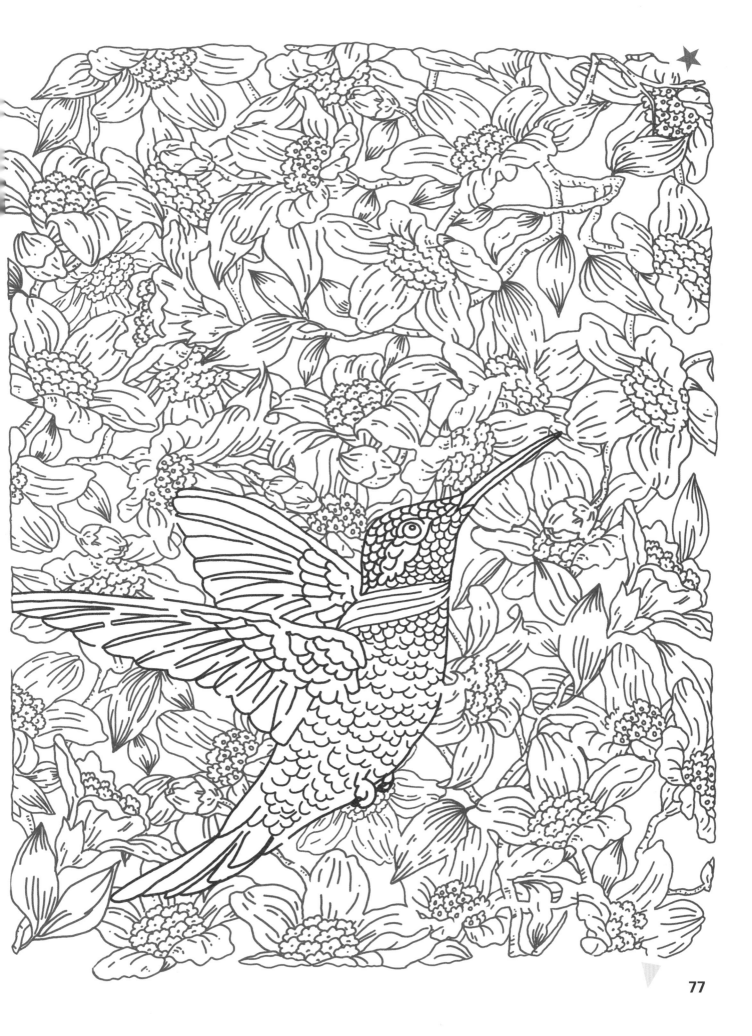

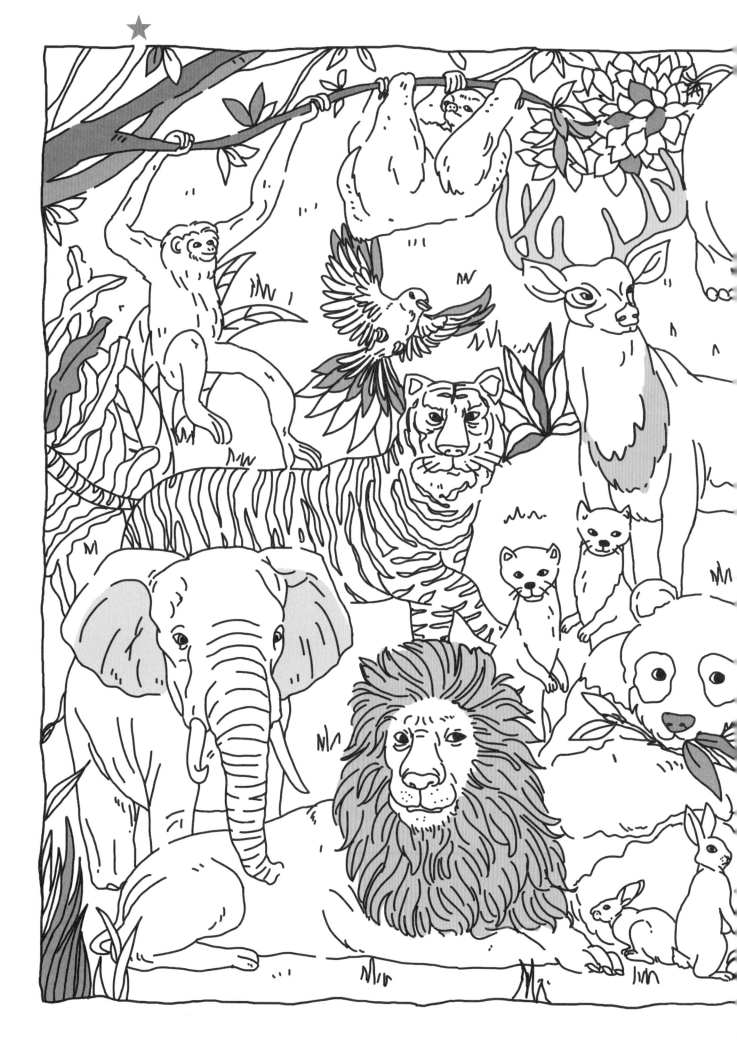

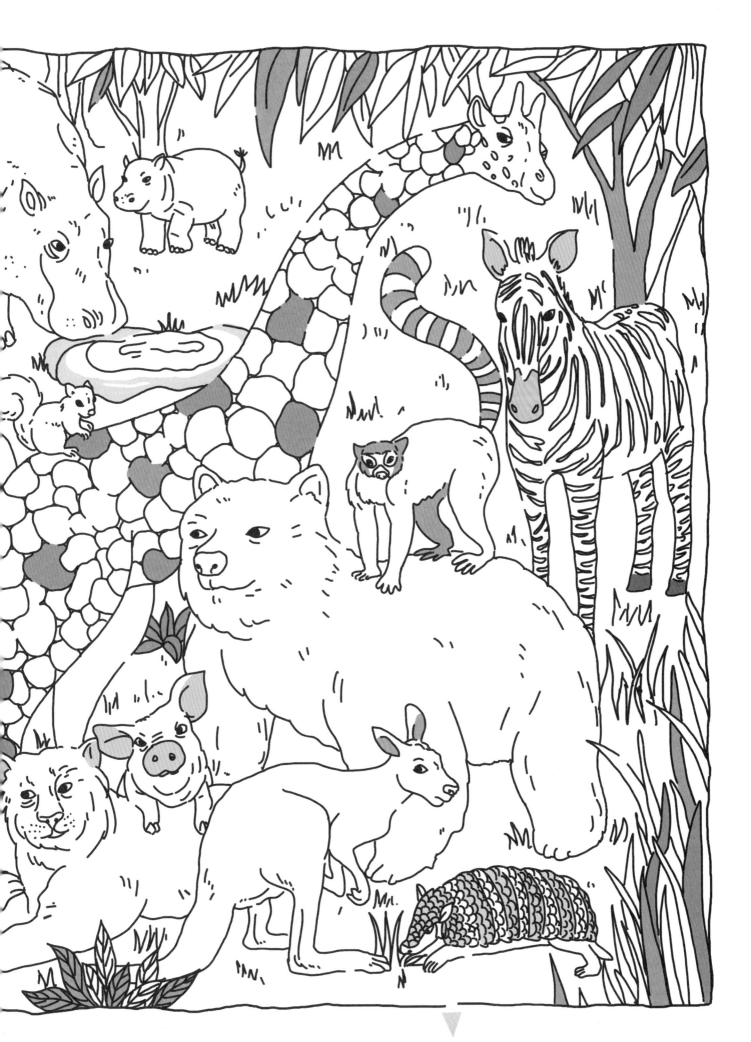

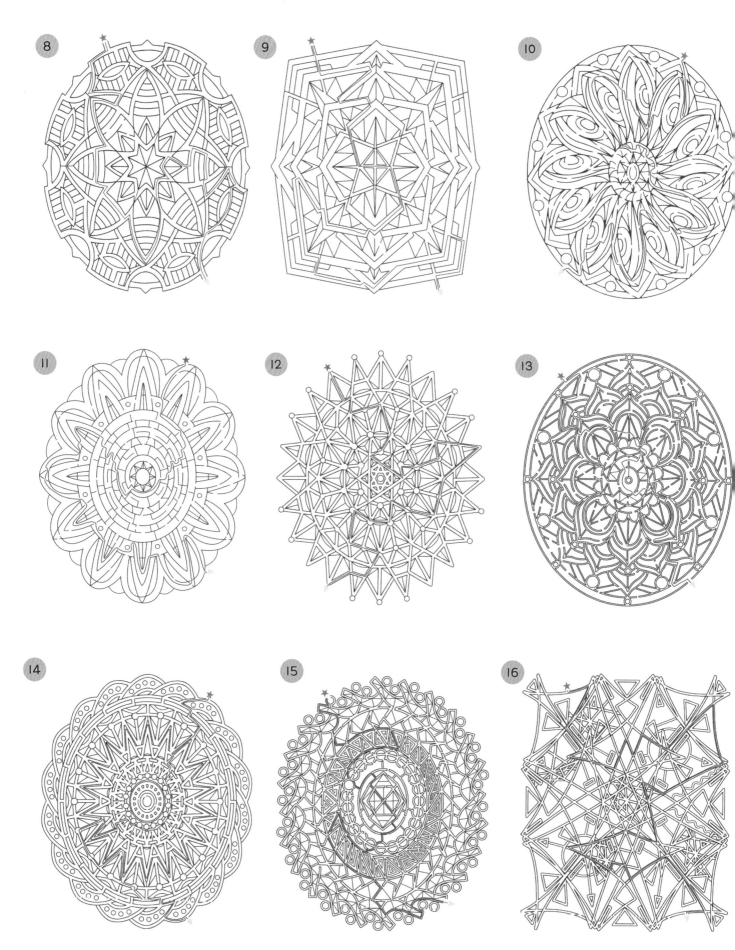

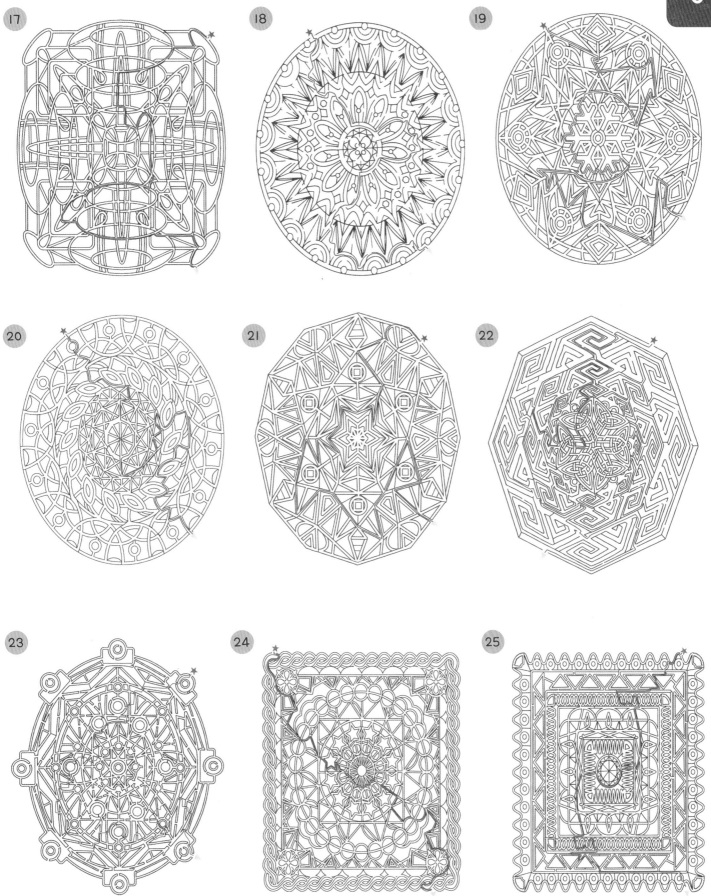

※이 책의 정답과 다른 정답도 있을 수 있습니다.

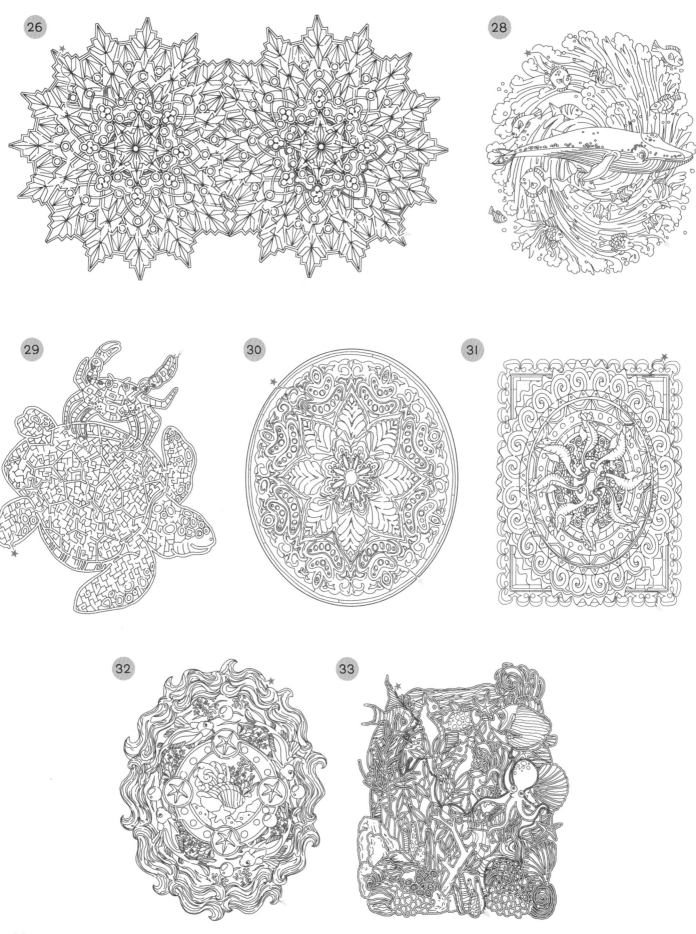

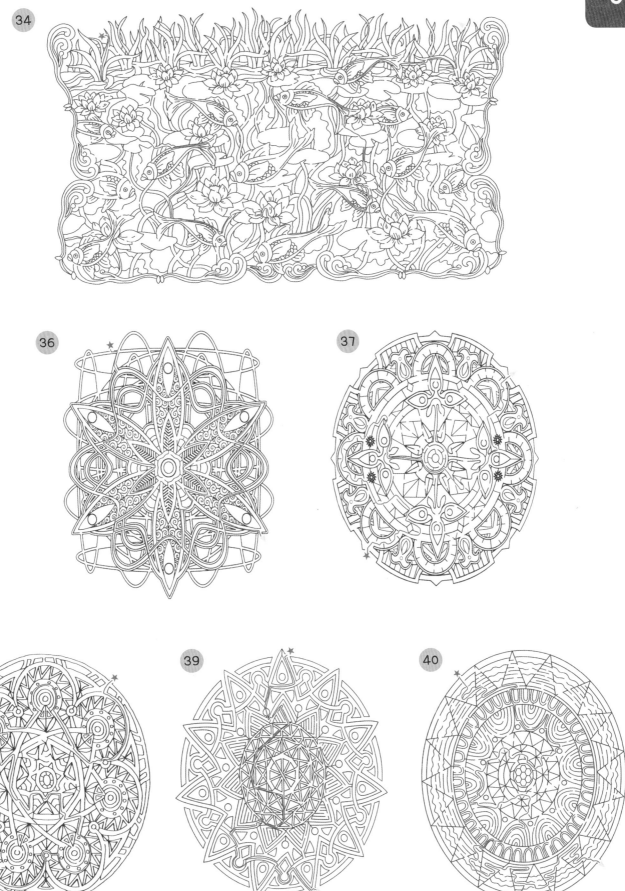

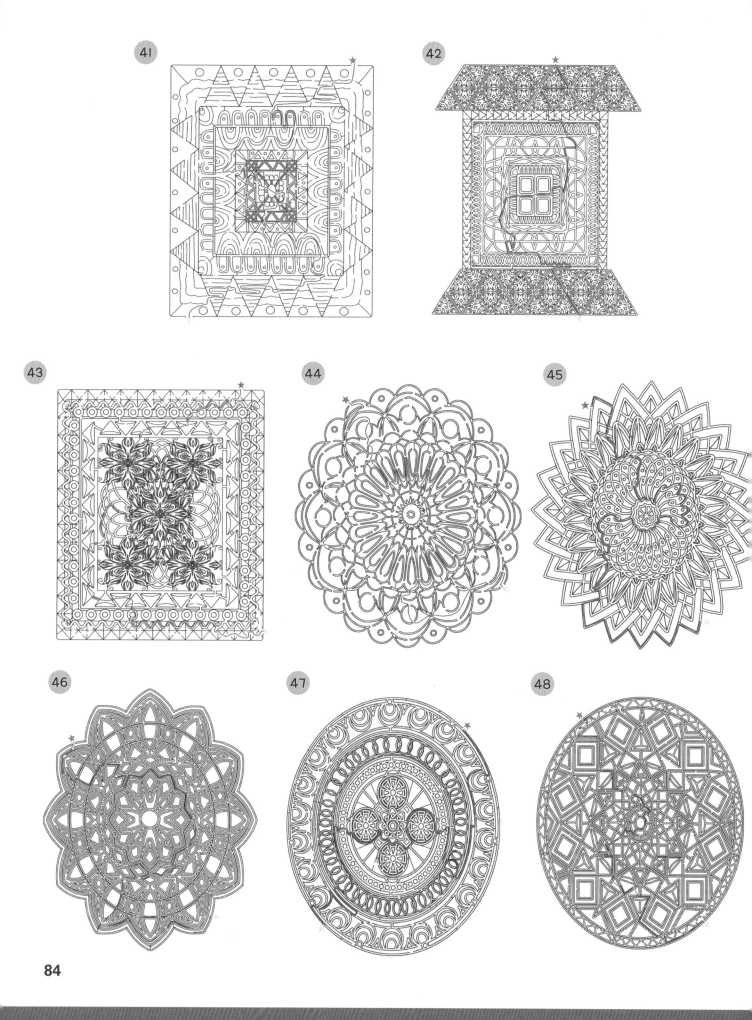

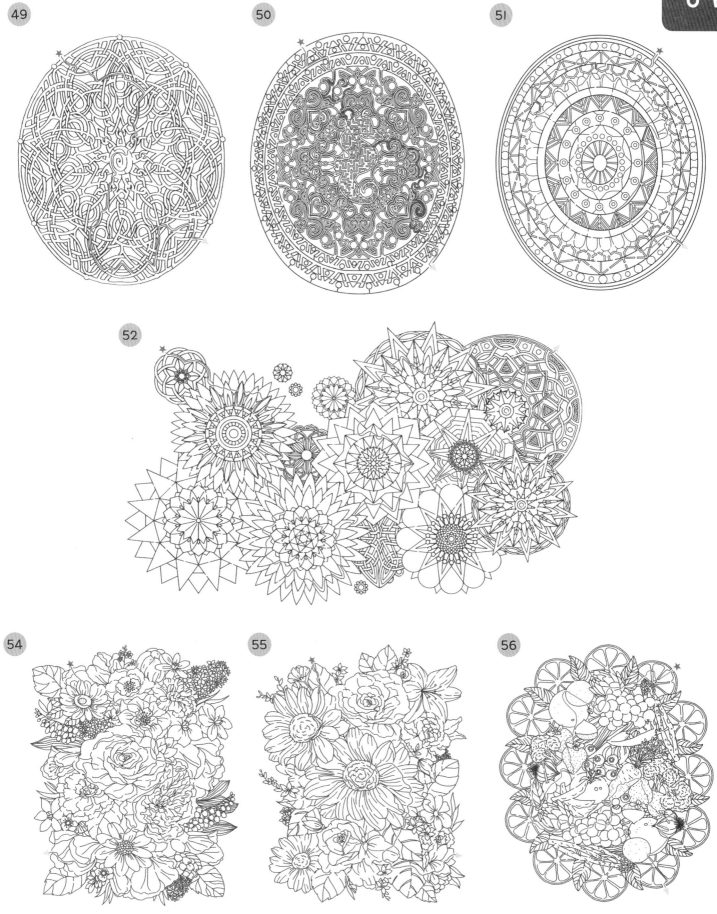

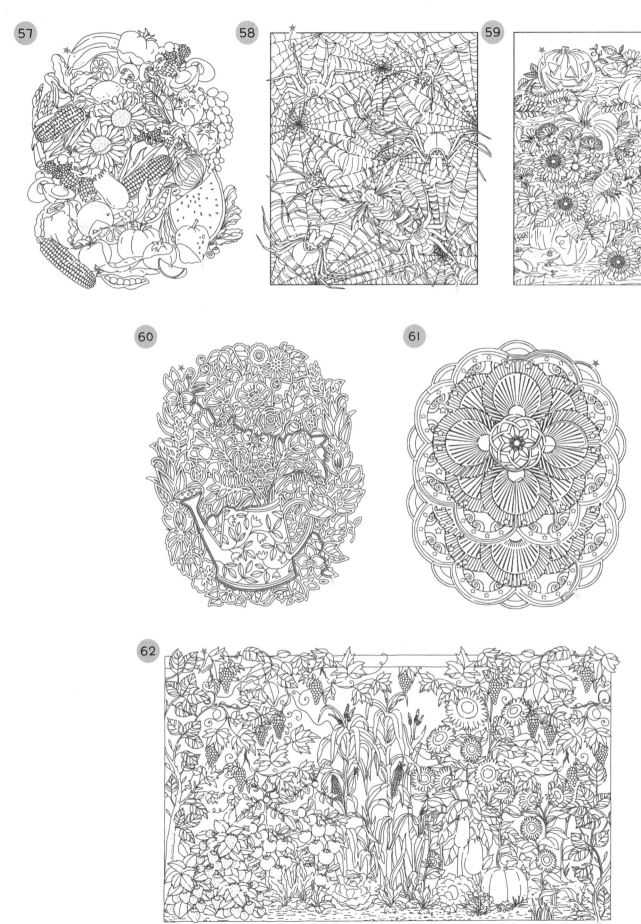

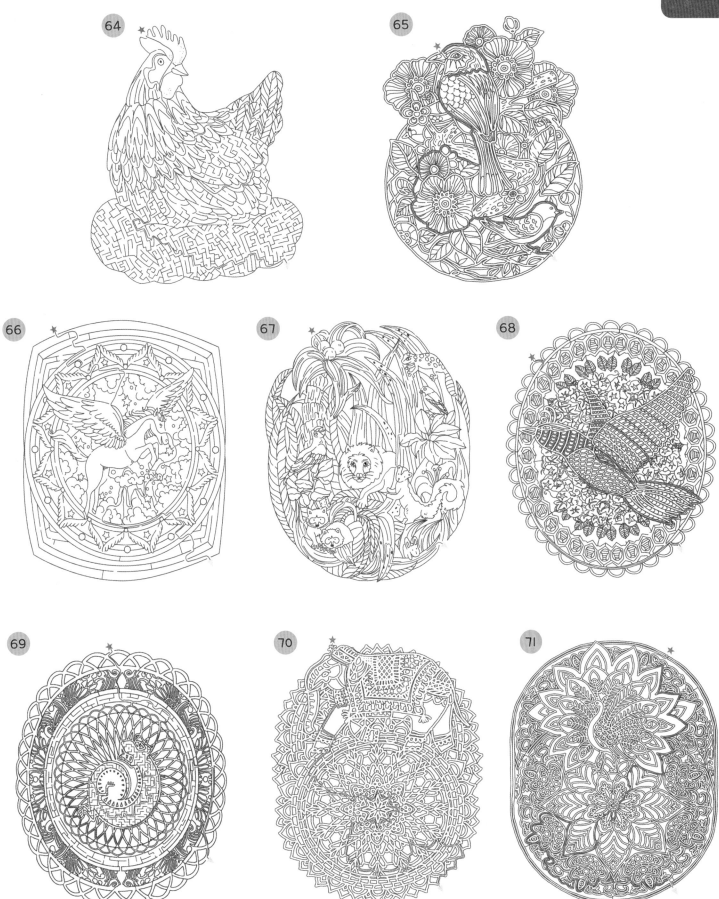

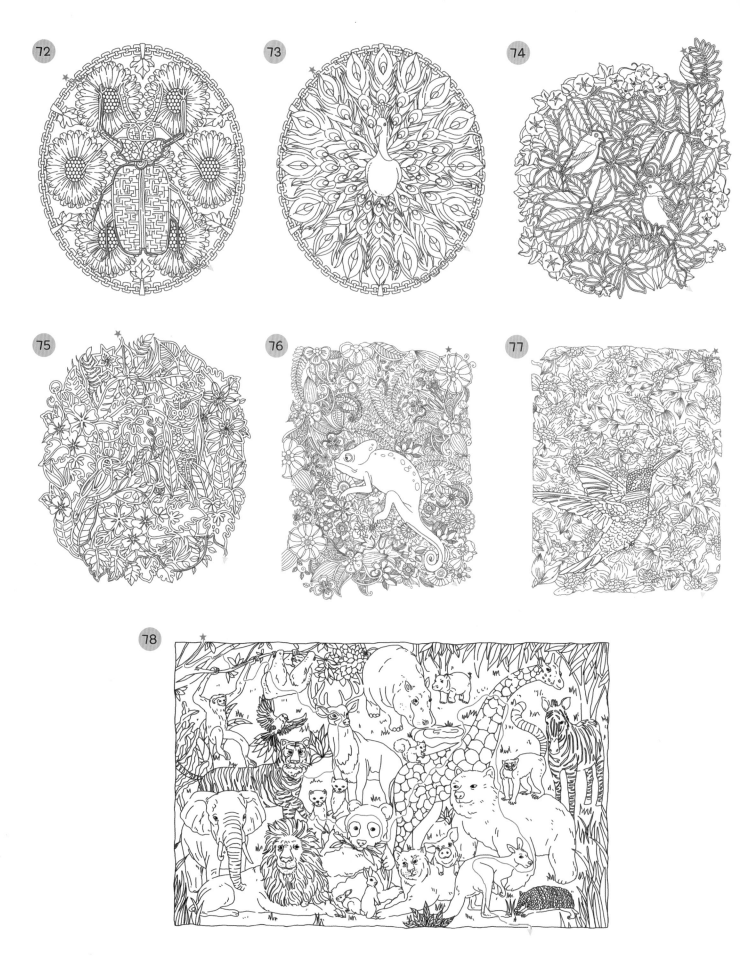